검정
금욕과 관능의 미술사

헤일리 에드워즈 뒤자르댕 **지음** · 고봉만 **옮김**

MISUL MUNHWA

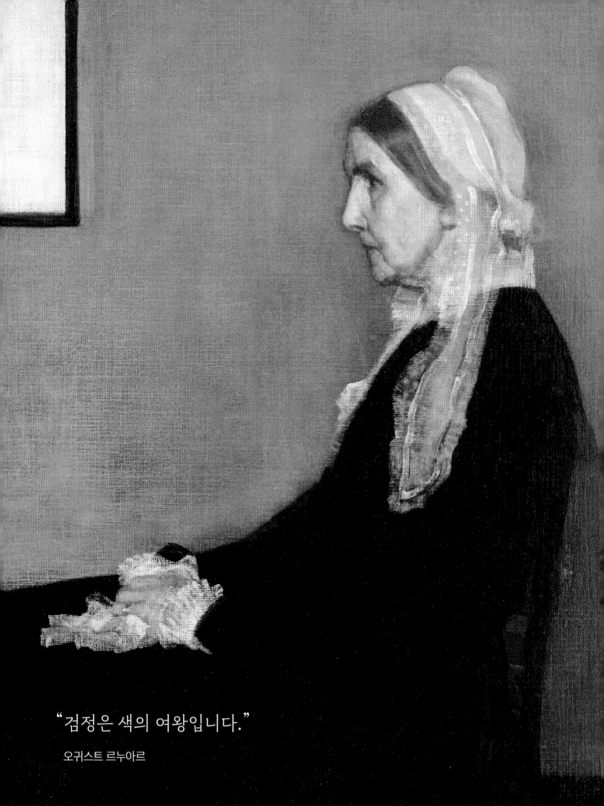

"검정은 색의 여왕입니다."

오귀스트 르누아르

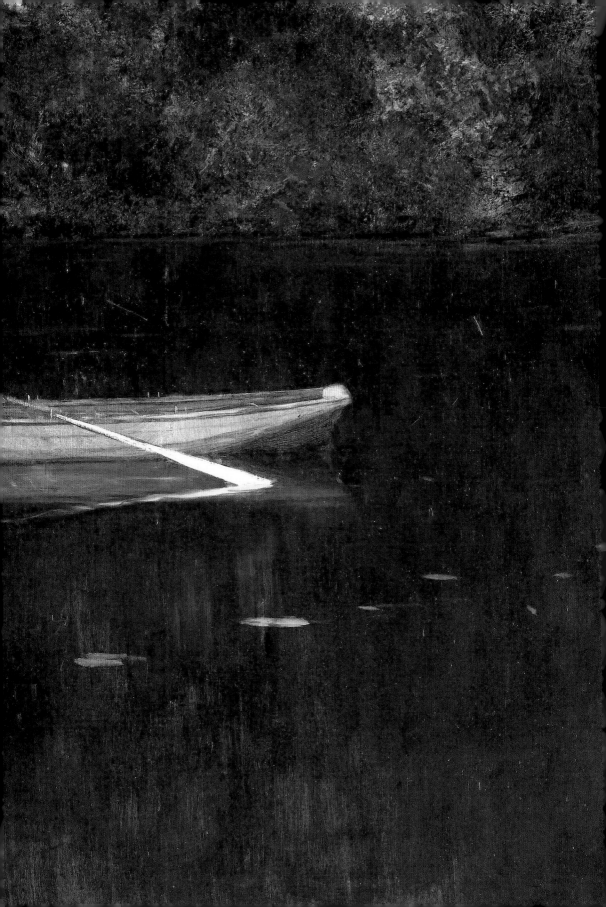

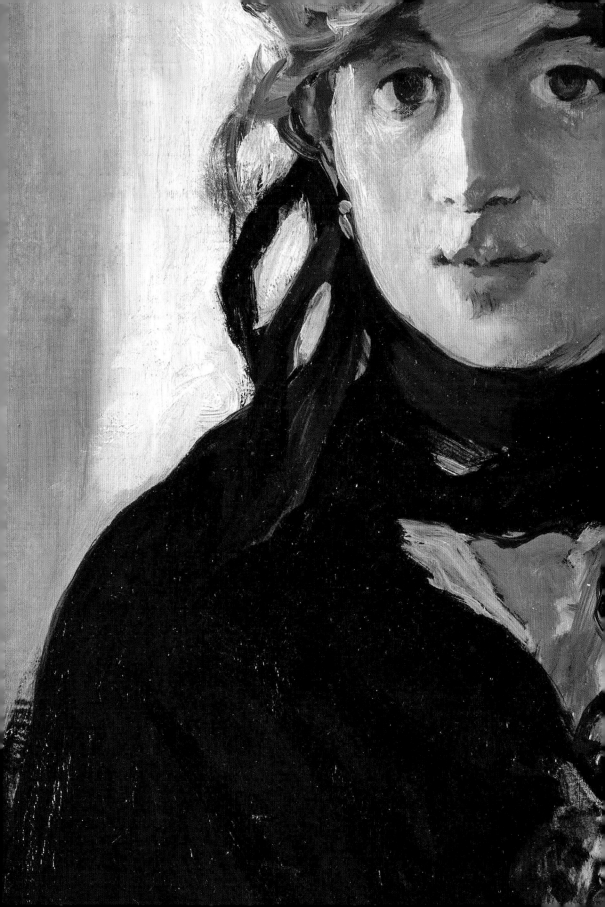

예술에서의 검정

당신의 검정은 어떤 색인가. 이 말이 이상하게 들릴지도 모른다. 하지만 당신에겐 분명 고유의 검정이 있다. 세상에는 단 하나의 검정만 있는 게 아니기 때문이다. 금욕적인 검정이 있는가 하면 슬픔이나 두려움을 자아내는 검정, 우아하거나 병적으로 보이는 검정 등 다양한 검정이 있다. 앙리 마티스의 검정에는 이 모든 것이 다 들어 있다. "검정은 본래 다른 모든 색을 집약했다가 소멸시키는 색이다."

태초의 검정

검정은 태곳적부터 인류와 함께했다. 암벽에 원시적이고 시적인 그림을 그릴 때부터 검정은 인류의 친구였다. 우주가 무엇인지 모르고 마냥 바라보았을 인류에게 검정은 무슨 의미였을까? 그 의미가 무엇이든 반짝이는 별들이 점점이 박힌 짙은 검정은 그 자체만으로도 충분했다.

이후 인류는 여러 가지 의식과 신앙을 만들어 갔고, 밤이나 불행, 죽음과 같이 분명히 인식할 수 없는 것에도 식별할 수 있는 뉘앙스를 부여했다. 이로써 우리의 의식이 깨닫지 못하는 것, 저 아래 어딘가에 숨겨진 것, 눈에 보이지 않는 모든 것들이 검정으로 모이게 되었다. 그래서 그리스인은 검정 색조를 신화 곳곳에 부여했다. 예를 들어 제우스도 두려워한, 위대한 밤의 여신 닉스는 검은 베일로 몸을 감싸고 있으며, 흑마나 부엉이가 끄는 마차를 탄다. 무엇보다 닉스는 지하 세계에 살면서 인간의 잠을 관장한다.

추방된 색

아리스토텔레스는 모든 색이 검은색과 흰색에서 비롯된다고 주장했다. 그 덕분에 우리는 색채를 쉽게 분류하게 됐다. 하지만 아이작 뉴턴은 이에 동의하지 않았다. 1672년, 뉴턴은 백색광이 유리 프리즘을 통과하면 색이 여러 개로 분할된다는 사실에 착안하여 새롭게 색채를 구분했다. 이 과정에서 검정과 하양은 추방 된다. 색의 정체가 빛이라면, 빛이 없는 검정이 색이어야 할 이유가 없는 것이다.

뉴턴의 주장은 중세 이래 '검정은 색이 아니다'라고 단언한 레오나르도 다 빈치처럼 생각해 온 사람들의 인식을 그저 확인한 것일 수도 있다. 다만 레오나르도가 깜빡 잊고 우리에게 말하지 않은 것이 있으니, 검정 안료가 당시 매우 비쌌고 공기 중으로 쉽게 날아가 버린다는 사실이다. 어쩌면 그 이유 때문에 그가 검정을 내쳤을지도 모른다.

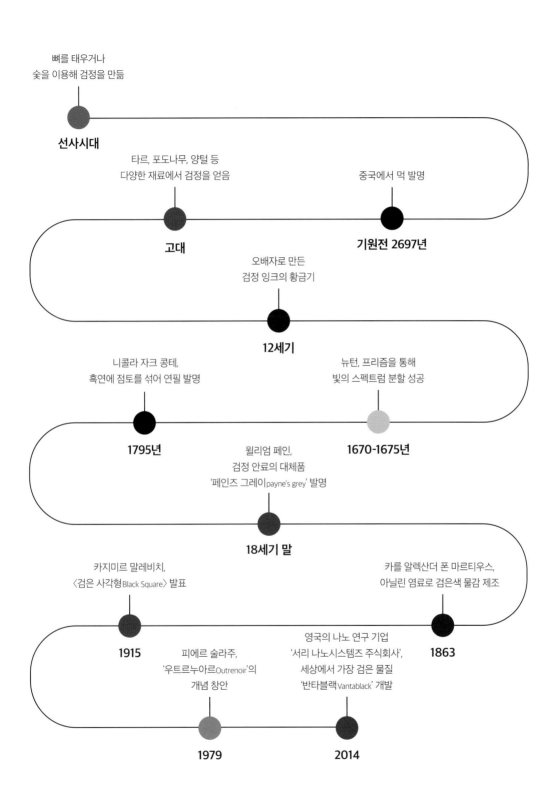

뼈를 태우거나
숯을 이용해 검정을 만듦

선사시대

타르, 포도나무, 양털 등
다양한 재료에서 검정을 얻음

고대

중국에서 먹 발명

기원전 2697년

오배자로 만든
검정 잉크의 황금기

12세기

니콜라 자크 콩테,
흑연에 점토를 섞어 연필 발명

1795년

뉴턴, 프리즘을 통해
빛의 스펙트럼 분할 성공

1670-1675년

윌리엄 페인,
검정 안료의 대체품
'페인즈 그레이 payne's grey' 발명

18세기 말

카지미르 말레비치,
〈검은 사각형 Black Square〉 발표

1915

카를 알렉산더 폰 마르티우스,
아닐린 염료로 검은색 물감 제조

1863

피에르 술라주,
'우트르누아르 Outrenoir'의
개념 창안

1979

영국의 나노 연구 기업
'서리 나노시스템즈 주식회사',
세상에서 가장 검은 물질
'반타블랙 Vantablack' 개발

2014

> "그림에 활기를 주고 싶다면 상아를 태워서 만든 아이보리 블랙으로 점 하나를 찍어 보세요. 아! 얼마나 아름다운지!"

오귀스트 르누아르

인쇄술의 등장과 함께 프로테스탄트 종교 개혁가와 가톨릭 반종교 개혁가들의 근엄한 복장은 검정이 아름답다는 생각을 강화하였다. 잉크를 사용하여 종이 위에 지식을 박아내는 데 가벼운 색을 사용하다니 우스꽝스럽지 않은가. 그것은 마치 독실한 기독교 신자가 알록달록한 색상의 옷을 걸쳐 허영이 가득해 보이는 것과 같은 이야기다.

되찾은 영광

검정이 금욕적이고 도덕적이라는 생각은 역설적으로 검정이 이 시기에 새로이 유행하는 색이 되었음을 의미한다. 유럽의 왕실은 이런 취향을 공공연히 드러냈고 예술가들은 그들의 초상화를 그리면서 검정을 이상적인 색으로 만들었다. 그리고 마침내 19세기가 되었다. 산업혁명과 낭만주의는 검정과 개념상 무관해 보이지만 오히려 더 강렬한 귀족의 이미지를 선사했다. 이제 검정은 노동자뿐만 아니라 근대 도시에서 활동하는 부르주아의 색이 되었다. 화가들은 어둡고 신비한 작품을 잘 표현해 줄 우군을 찾아냈다. 사실주의를 표방한 그림에서 검정은 삶의 애환을 적나라하게 묘사하는 데 사용되었다. 상징주의 그림에서는 꿈과 신화의 세계, 잠재의식의 세계를 말하는 데 검정이 사용되었고, 여성의 관능성을 강조하는 그림에서 쓰이기도 했다.

전부 또는 전무全無

그렇다면 질문을 다시 던져 보자. 무엇이 진정 '우리의 검정'인가? 빛의 스펙트럼으로 만들어진 모든 색을 흡수하는 검정. 우리를 통째로 삼켜 버리는 어떤 절대적인 개념. 한편으론 이 점이 우리를 그토록 불안하게 하는지도 모른다⋯. 검정은 우리의 가장 원초적이고 모순적인 감정을 반영한다. 어릴 적 홀로 어두운 방에서 느꼈던 두려움이나 사랑하는 이의 죽음, 낯선 이에게 품는 감정 같은 것 말이다. 또한 검정은 모태에서 느꼈을 안도감을 떠올리게 한다. 시대를 넘어 언제든 사랑받는 검정 드레스처럼, 선명하고 유혹적이며 어떤 자리에서도 실패할 확률이 거의 없는 색이다.

검정의 확실한 가치는 기하학적 형태와 구성을 중시하던 근현대 예술에도 적용된다. 여기서 검정은 다양한 시각적 힘뿐만 아니라 정서적 중량감도 지니게 된다. 검정은 무無의 상태로 우리에게 모든 것을 말한다. 개인적인 것부터 보편적인 것에 이르기까지.

지도로 알아보는 검정

신화 속 검정
- 검정으로 표현된 신들

아누비스Anubis
고대 이집트의 죽음의 신. 망자를 미라의 형태로 만들어 사후 세계로 인도하는 신으로서, 자칼의 머리를 하고 있다.

아파오샤Apaosha
조로아스터교에 전해지는 가뭄의 악신. 몸에 털이 없는 흑마 같은 모습을 하고 있다.

다이코쿠텐大黑天
일본의 칠복신七福神 중 하나. 풍요·장사·교류의 신으로 두건을 쓴다. 오른손엔 요술 방망이, 왼쪽 어깨엔 큰 자루를 메고 있다.

칼리Kali
힌두교의 주신인 시바의 배우자로, 광포하고 잔인하며 살상과 피를 좋아하는 암흑의 신. 시간·죽음·해방의 신이다.

노트Nótt
스칸디나비아 신화에 등장하는 밤의 여신. 검정 옷차림에 흑마가 이끄는 전차를 타고 하늘에 휘장처럼 어둠을 드리운다.

닉스Nyx
그리스 신화에 등장하는 밤의 여신. 암흑을 의인화한 에레보스와 결합하여 천공의 대기와 낮을 잉태했다.

테스카틀리포카Tezcatlipoca
아스테카 문명에서 경배하던 전사의 신. 섭리·불화·시간의 신이자 마녀들을 관장하는 '밤의 주군'이다.

체르노보그Tchernobog
슬라브 신화에 등장하는 밤과 어둠, 파괴와 죽음의 신. 지하 세계인 '나비Nav'에 살고 있으며 대체로 검은 옷을 입은 노인이나 해골로 묘사된다.

검정의 의미는 충돌한다

검정은 무엇보다 어둡고 캄캄한 상태, 즉 밤을 상징한다. 이러한 어둠은 공포나 죽음의 개념을 동반한다. 반면에 검정은 나일강을 비옥하게 만드는 진흙과 같은 풍요를 상징하기도 한다.

검정의 의미는 계속 변화한다

검정의 상징체계는 시대에 따라 달라졌다. 옛날에는 애도와 죽음, 또는 성직자의 징표였으나 이후 화려하게 옷을 차려입은 귀족이나 정장차림의 권력자를 상징했다. 검정이 권력이나 우아함을 상징하는 색이 된 것이다.

검정의 과학

실제로 검정이 색에 속한다 해도
물리학적 관점에서 보면 검정은 색의 부재다.
이는 무엇을 의미하는가?

간단히 설명하면, 우선 빛은 여러 색으로 구성되어 있다. 무지개가 좋은 증거다.
광선이 어떤 표면이나 물체에 닿을 때 항상 동일한 반응이 일어나는 것은 아니다. 어떤
빛은 물체에 흡수되어 우리 눈에 전혀 닿지 않으며, 다른 빛은 반사되어 우리가 색상을
인식할 수 있다.

검은색 vs. 흰색

햇빛에 비친 어떤 물체가 하얗게 보
인다면, 그것은 그 물체가 받은 빛
을 전부 반사했기 때문이다. 반대로
검게 보인다면 그 물체가 모든 빛을
흡수했기 때문이다. 이 때문에 더울
때 검은 옷을 입으면 더 덥고, 흰옷
을 입으면 시원한 것이다.

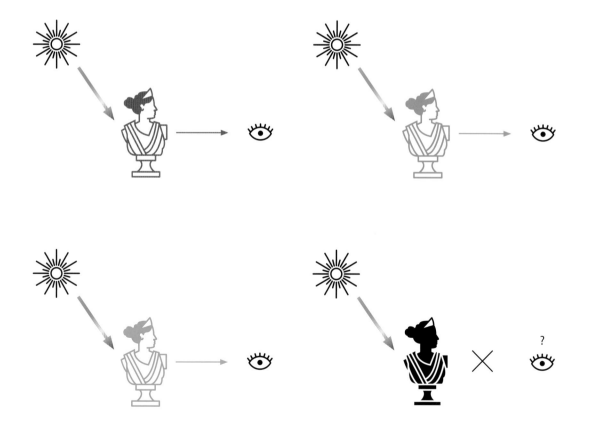

완벽한 검정 찾기

완벽한 검정, 그러니까 가시광선을 100% 흡수하는
검은색은 존재하지 않는다….
아니, 거의 존재하지 않는다고 할 수 있다.

그러나 흥미롭게도 지구상의 생명체 중에 날 때부터 완벽한 검은색을 띠는 종이 있다.
과학계는 오래전부터 이 문제에 관심을 가졌다. 약 15년 전부터 과학자들은 완벽한
검정을 얻기 위해 저마다 기발한 방법으로 경쟁해 왔다. 생각에 생각을 거듭한 끝에
이제는 거의 완전한 무無의 상태인 검정에까지 도달하게 되었다.

공작거미

과학이 완벽한 검정을 찾아 나서기 이전에 자연은 이미 우리에게 울트라 블랙Ultra black의 존재를 알려 주었다. 예를 들어, 공작을 닮아 흔히 '공작거미'라 불리는 마라투스종 Maratus種 가운데 특히 마라투스 스페치오수스speciosus와 미리투스 카리에karrie의 수컷은 몸에 검은 반점이 있는데 이 반점이 가시광선을 99.5% 흡수한다.

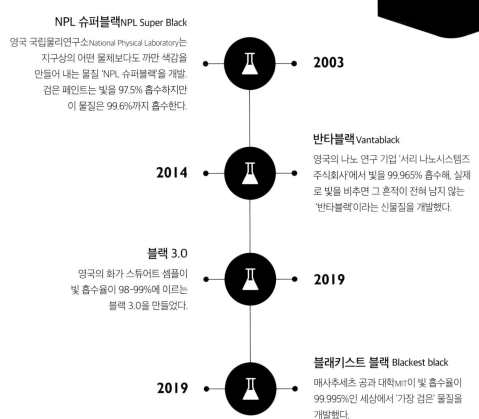

NPL 슈퍼블랙NPL Super Black

영국 국립물리연구소National Physical Laboratory는 지구상의 어떤 물체보다도 까만 색감을 만들어 내는 물질 'NPL 슈퍼블랙'을 개발. 검은 페인트는 빛을 97.5% 흡수하지만 이 물질은 99.6%까지 흡수한다.

2003

2014

반타블랙 Vantablack

영국의 나노 연구 기업 '서리 나노시스템즈 주식회사'에서 빛을 99.965% 흡수해, 실제로 빛을 비추면 그 흔적이 전혀 남지 않는 '반타블랙'이라는 신물질을 개발했다.

블랙 3.0

영국의 화가 스튜어트 셈플이 빛 흡수율이 98-99%에 이르는 블랙 3.0을 만들었다.

2019

2019

블래키스트 블랙 Blackest black

매사추세츠 공과 대학MIT이 빛 흡수율이 99.995%인 세상에서 '가장 검은' 물질을 개발했다.

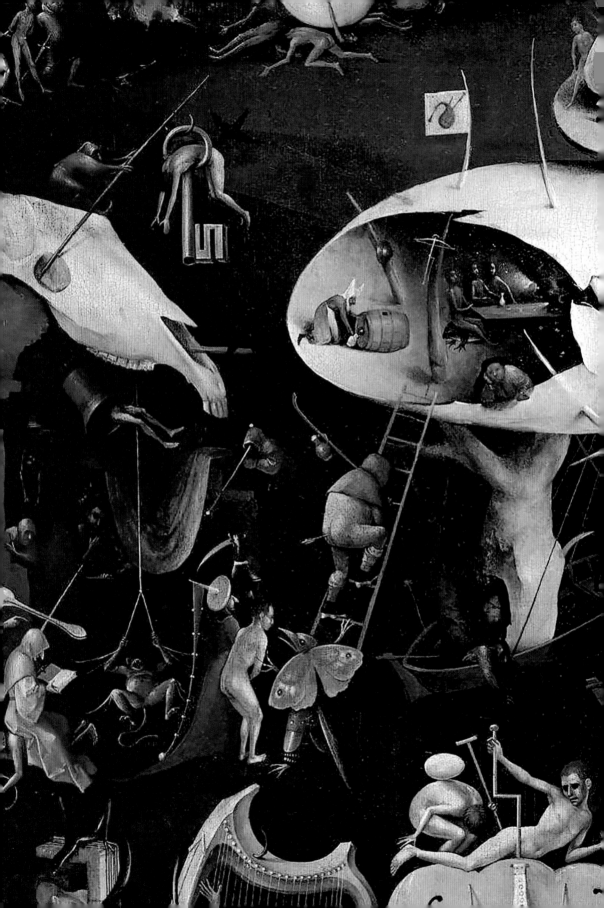

꼭 봐야 할 작품들

라스코 동굴 벽화

Grotte de Lascaux, 기원전 18000년 - 기원전 15000년

검정의 정체

동굴 벽화 예술에 사용하는 검정은 대개 목탄에서 추출하지만, 라스코의 검정은 망간 산화물에서 나온 것이다. 이런 이유로 방사성 탄소(C-14)를 이용한 연대 측정법을 적용하기 어려웠다.

위기에 처한 걸작

1963년, 프랑스 문화부 장관 앙드레 말로는 라스코 동굴을 폐쇄했다. 1948년, 일반 대중에게 공개한 이후로 벽화의 생생한 색채가 바래고 일부에서 녹색 곰팡이까지 번지기 시작했기 때문이다. 1979년에 라스코 동굴은 유네스코 세계 유산으로 등재되었고, 1983년에는 라스코 동굴에서 200여 미터 떨어진 곳에 복제 동굴 '라스코 II'를 조성하였다. 그 후 2016년에는 '라스코 IV'까지 개관했다. '라스코 III'는 외부 공개를 위해 특별히 제작된 벽화들로, 2012년부터 세계 순회 전시를 하고 있다.

지하의 시스티나 성당

1940년 9월 8일, 프랑스 남서부 도르도뉴Dordogne 지방에 사는 십 대 소년 네 명이 숲속을 산책하던 중 개 한 마리가 구멍에 빠져 버렸다. 소년 마르셀 라비다가 개를 구하기 위해 구멍을 살펴보다가 커다란 동굴을 발견하게 된다. 처음에 그는 마을에 있는 저택의 정원으로 연결된 비밀 통로라고 생각했다. 유럽에서 가장 정교한 동굴 벽화의 흔적과 마주쳤다는 사실은 미처 상상하지 못했다.

동굴을 발견하고 나흘 후, 마르셀은 다른 친구들과 함께 비밀 통로를 찾아 나서기로 했다. 좁은 입구를 삽으로 파고 동굴로 들어가 벽과 천장 위로 손전등을 비췄을 때 눈앞에 펼쳐진 수십 마리의 동물 그림에 놀라 눈이 휘둥그레졌을 소년들의 표정을 상상해 보라. 동굴에는 황소, 사슴, 말, 곰 한 마리가 벽면을 따라 그려져 있었다. 소년들은 이 엄청난 발견을 선생님에게 전했고, 이 분야의 최고 전문가인 앙리 브뢰이 신부가 현장을 방문했다. 그는 즉시 동굴 안 벽화들을 정밀 조사하고, 이 벽화가 지금껏 발견된 벽화 가운데 양적으로나 질적으로나 역사상 최대의 발견이라고 발표했다. 라스코 동굴 벽화의 전설이 시작된 순간이었다.

1948년에는 동굴 관리자가 생기고 일반 대중에게 공개되었다. 방문객은 유일무이하고 놀라운 그림들 앞에서 구석기시대 인류가 각기 나름의 방식으로 생각하고 이해했을 세상 이야기를 상상하며 감동에 사로잡혔을 것이다. 인류의 선조가 그린 그림들은 노랗고 빨간 오커*, 검은색처럼 희귀한 색으로 칠해졌다. 가루나 물, 때로는 침이나 소변을 고착제로 사용하여 안료를 반죽으로 만들고 이를 손가락이나 동물의 털로 만든 스펀지에 묻혀 칠했다. 또 오늘날의 스프레이 물감처럼, 곱게 빻은 안료를 입으로 불어 여러 모양을 만들기도 했을 것이다.

당시 예술가들은 자신이 만들어 낸 이미지에 공을 들였다. 그들이 사냥하면서 발견하고 또 신성시한 동물들을 숭고한 공간에 재현하는 것이 중요했다. '동굴 벽화의 시스티나 성당'으로도 불리는 라스코 동굴 벽화는 인류가 옛날부터 스토리텔링과 창작에 관심이 있었음을 증명한다.

〈라스코 동굴 벽화〉
황소의 전당(부분),
기원전 18000년-기원전 15000년,
동굴 벽화, 프랑스 도르도뉴

* 산화철 따위가 점토에 혼합되어 이루어진 것으로서 안료의 원료로 쓰임

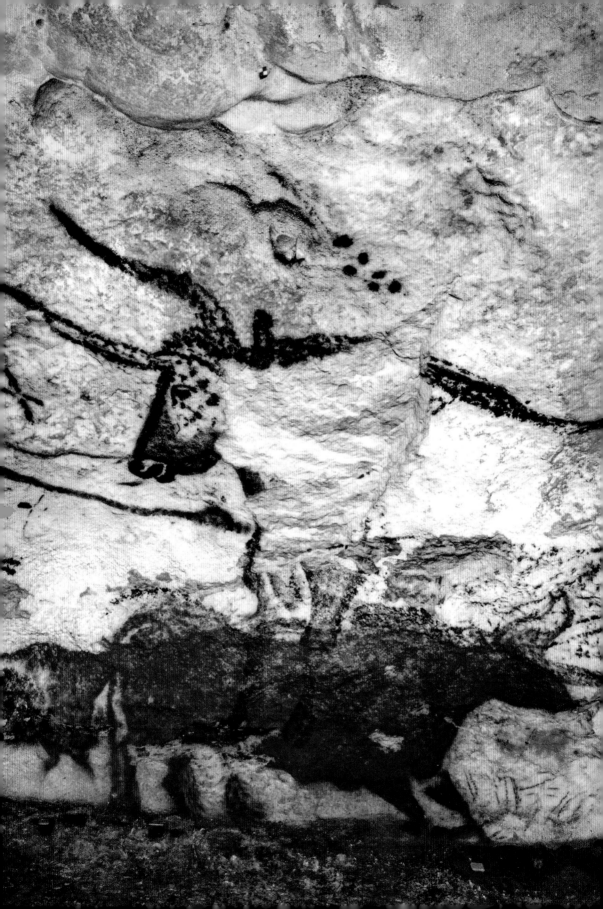

선량공 필리프 3세의 초상

Portrait de Philippe III le Bon, 1445년

세련된 권력자의 상징

중세 시대에 검정은 사랑받지 못한 색이었다. 작품 주문자들은 성령의 밝은 빛을 그 무엇보다 중시하여 작품을 가장 영롱한 빛깔의 안료로 칠하기 위해 경쟁적으로 돈을 지불했는데, 검정은 암흑과 연관되어 있었기 때문이다. 이후에 검정은 플랑드르 화가들 덕분에 권세를 되찾는다.

선량공善良公 필리프 3세는 늘 검은 옷을 입은 모습으로 묘사되었다. 역사가들은 15세기 당시 서유럽에서 가장 위세를 떨치던 부르고뉴 공국의 젊은 군주였던 그가 검은색 의상을 착용하면서 검정이 유행하기 시작했다고 말한다. 그렇다면 선량공 필리프는 왜 검은 옷을 선택했을까? 연대기 작가들의 설명에 따르면, 1419년 몽트로Montreau 다리에서 암살된 아버지 '용맹공勇猛公 장'을 기리기 위해서였다고 한다.

그러나 이런 설명이 다소 성급하다는 지적도 있다. 검은색 의상을 입는 것이 당시에 드물긴 했지만 그렇다고 생소한 것은 아니었기 때문이다. 이탈리아와 스페인 궁정에서는 실루엣을 우아하고, 깊이 있고, 단호한 느낌으로 만드는 검정에 열광했다. 무엇보다 검정 덕분에 자수와 보석이 돋보였다. 어두운색 천 위로 화려한 금목걸이를 거는 것보다 세련된 착장이 또 어디 있을까? 선량공 필리프는 그 점을 잘 알고 있었다. 금으로 된 황금양모기사단의 목걸이는 그의 어두운 의상 위에서 더욱 고귀한 빛을 발하였다.

어떤 사람들은 필리프의 검정이 엄격한 정신, 더 나아가 금욕을 상징한다고 말한다. 하지만 그것은 필리프가 사치스럽고 화려한 삶을 살았던 부유한 메세나Mécénat였다는 사실을 모르고 하는 말이다. 필리프는 그 누구보다 이미지의 힘을 잘 알고 있던 군주라고 할 수 있다. 그는 뭇사람의 시선을 끄는 복장을 선택함으로써 자신의 정치권력을 확고히 했다. 패션이 커뮤니케이션에서 어떻게 전략적으로 사용되는지를 잘 보여 주는 사례다.

〈선량공 필리프 3세의 초상 - 작품의 사본〉
로히어르 판데르 베이던,
1445, 목판에 유채, 31.5×22.5cm,
디종 미술관

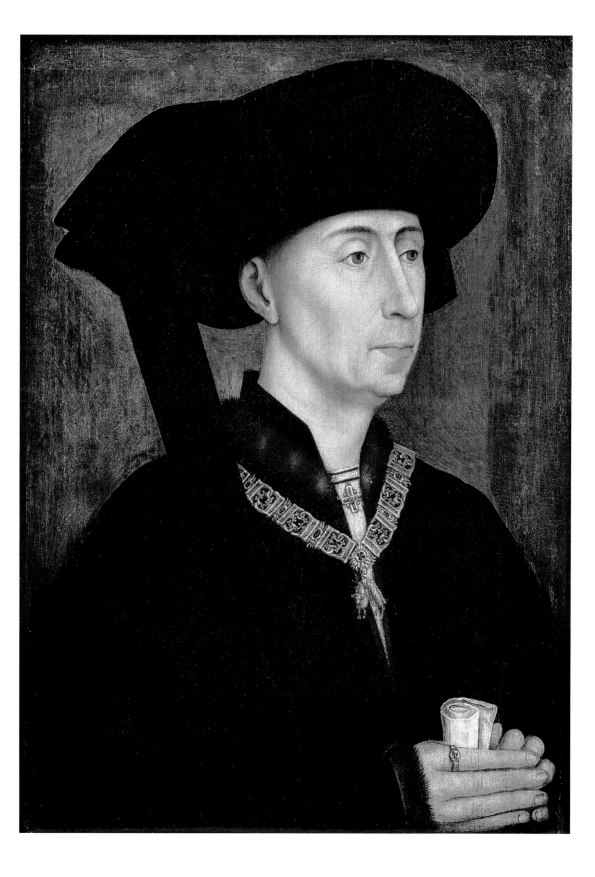

쾌락의 정원

Tuin der lusten, 1490 - 1500년

심판의 시간

히에로니무스 보스의 〈쾌락의 정원〉은 난해하고 혼란스럽다. 초현실주의 등장 이전에 이미 그는 초현실주의적이었다. 그래서 보는 이의 마음을 계속해서 사로잡는다. 네덜란드 화가 보스의 그림을 들여다보는 건 단편적인 장면이나 상징의 의미를 판독하기 위해 일종의 흔적 찾기 놀이의 한가운데로 뛰어드는 것과 같다.

〈쾌락의 정원〉은 전통적인 세 폭 제단화다. 관람객들은 세 개의 그림이 무슨 의미를 담고 있는지 곰곰이 생각하다가 끝내 어지러워 갈피를 잡을 수 없게 된다. 보스는 왼쪽 날개에 등장하는 아담과 이브가 원죄를 저지르고 유혹과 타락을 맛본 후, 오른쪽 날개 그림에서 인류가 저주받았다고 할 수 있는 운명으로 끌려 들어가는 모습을 그려 냈다. 천국에서 추방된 그들은 가상의 에로틱한 에덴동산으로 나아간다. 그곳에는 성서가 허락하지 않은 유혹과 허울뿐인 한순간의 행복에 굴복한 벌거벗은 남녀들이 뒹굴고 있다.

이 그림이 흥미로운 이유는 인간 군상의 육체적·정신적 고통을 바라보며 성적 만족을 얻는 우리의 이상 성향 때문이 아니라, 이 그림의 미학이 '지옥'이라는 우리의 관심 주제와 일치하기 때문이다. 지옥에서는 현세에서 온당치 못한 쾌락을 탐한 자들이 심판을 받기 마련이다. 보스는 이를 기꺼이 받아들이는 듯하다. 오른쪽 날개 그림은, 남녀가 짝을 지어 사랑을 나누며 삶을 즐기는 초록 색조의 중앙 면이나 왼쪽 면과 대조적으로 어둡고 불안한 분위기이며 화가는 기괴한 피조물, 끔찍한 고문 장면, 잡다한 종류의 괴물을 묘사하고 있다. 이 그림에는 탐욕부터 탐식까지 일곱 가지 대죄大罪가 생생하게 그려져 있다. 종말론적 색채가 강한 이 작품의 원경에는 화염에 휩싸인 건물들과 동시에 어둠 속을 비치는 희망의 불빛 같은 것도 보인다.

보스는 바로 이 점을 강조하고 싶었는지도 모른다. 칠흑 같은 어둠 속에서도 언제나 빛을 발견할 수 있다는 사실 말이다. 밤이 아주 짧은 시간 동안 낮을 낚아챌 수 있듯이, 인생은 좋을 때도 있고 나쁠 때도 있다. 선택은 우리에게 달려 있다.

〈쾌락의 정원〉
히에로니무스 보스, 오른쪽 날개,
1490-1500, 패널에 유채,
220×97cm, 마드리드, 프라도 미술관

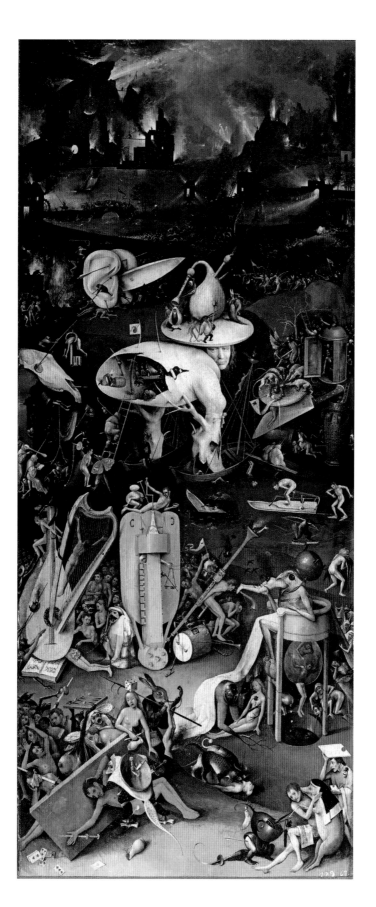

나르키소스

Narciso, 1569년

〈나르키소스〉
카라바조, 1569, 캔버스에 유채,
110×92cm, 로마, 국립고전회화관

사랑의 비극

깨끗한 숲속에 맑은 샘이 있었다. 사냥을 하다 지친 나르키소스는 샘에서 목을 축이다가 물에 비친 자신의 모습에 반한다. 그는 물에 비친 자신과 깊은 사랑에 빠져, 실체가 없는 대상이라는 생각을 하지 못하고 그 형상을 헛되이 잡으려 한다. 이것이 오비디우스가 『변신 이야기Meteamorphoses』에서 말하는 나르키소스 신화다.

나르키소스 신화는 많은 예술가를 사로잡았다. 그러나 이야기 자체에 매달리던 다른 예술가들과 달리 카라바조는 나르키소스라는 인물에 집중했다. 특히 그는 나르키소스에게 자신이 살던 시대의 옷을 입혀 신화 속의 인물에서 벗어나게끔 했다.

카라바조는 젊은 청년이 샘물에 몸을 숙여 매혹적인 어둠 위에 비친 자기 모습을 발견하는 그 순간을 포착한다. 나르키소스는 아름다운 자기 모습, 아니 자신의 환영이자 접근할 수 없는 환상과 사랑에 빠져 있다. 화가는 이를 두 개의 초상으로 구분한다. 하나는 젊은 청년의 감상적이고 빛나는 모습이고, 다른 하나는 어둠 속에 비친 어렴풋한 모습이다. 두 개의 초상은 샘물과 땅 사이의 경계를 나타내는 선 하나로 나뉘어 있다.

나르키소스는 분명 한 사람이지만, 우리가 그림에서 보고 있는 건 두 사람이다. 마주 보고 있는 두 사람은 서로를 유혹하고 있다. 현실에서 보이지 않는 것과 만질 수 있는 것은 상호 보완적일 수 있지만 나르키소스 신화에서는 보이지 않으니 만질 수도 없다. 청년은 그가 흠모하고 있는 타자가 정작 자기 자신이라는 사실도 모르고 있다.

카라바조는 나르키소스의 자세에 에로티시즘을 부여했다. 나르키소스의 근육은 미남자美男子의 몸처럼 부드럽고 목선 역시 육감적이다. 더 나아가 그는 눈을 감고 사랑하는 이에게 입을 맞추려는 듯 입술을 살짝 내밀고 있다. 그러나 유령처럼 비치는 반대편 얼굴은 입맞춤을 피한다. 그 얼굴은 잡을 수가 없다.

검은 화면 속 자신의 모습에 빠져 있는 이 장면은 절망에 휩싸여 죽게 될 인물의 불길한 운명을 암시할 뿐만 아니라 쉽게 사라지지 않는 자기애의 욕망, 자신만을 사랑하는 자의 내적 비극을 그리고 있다.

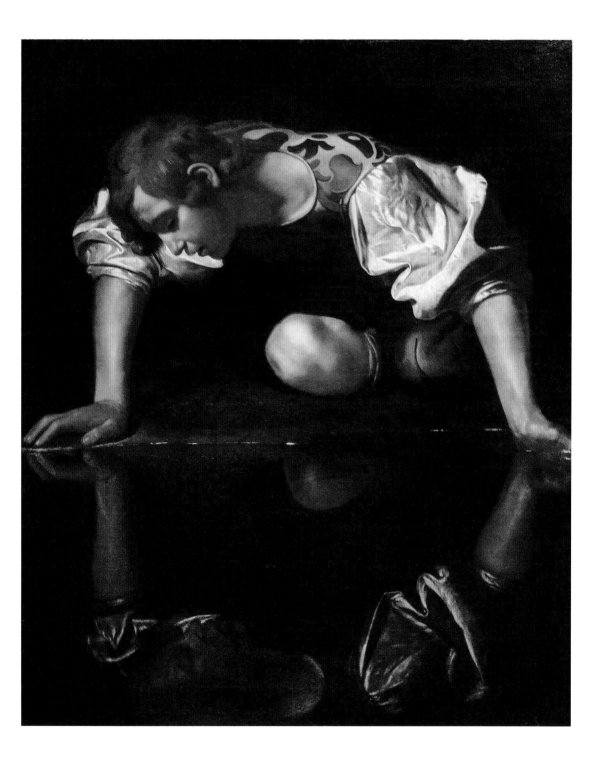

여인의 초상

Portret van een vrouw, 1632년

유행의 희생자

17세기 네덜란드는 해상 무역과 상업의 발달로 부유하고 강력한 국가가 되었다. 그러면서 네덜란드인은 예술품을 수집하기 시작했다. 화가들은 부유한 상인들을 대상으로 가족의 초상화를 제작해 주면서 그들의 사회적 지위를 공고히 하는 데 기여했다.

렘브란트는 1632년에 델프트의 시장이었던 '코르넬리스 판 베레스테인'의 초상화를 그렸다. 역사학자들은 검은 옷을 입은 오른쪽 여성의 초상화가 베레스테인의 초상화와 짝을 이룬다는 데 의견을 모았다. 이 그림은 베레스테인의 두 번째 부인 코르비나 판 호프다이크의 초상화였을 것이다.

렘브란트는 어둡고 거친 색조를 이용한 명암법으로 호평을 받았다. 시기도 절묘하게 맞아떨어졌는데, 마침 검정이 대유행이었다. 초상화 속 여성은 당시 미의 기준에 부합하는 인물이었다. 오른손에 검은 타조의 깃털로 만든 부채를 들고 있지만, 치마 색에 묻혀 잘 보이지 않는다. 부채는 부의 상징이었다. 전체적으로 풍성하고 매력적인 옷의 외형은 스페인풍의 유행을 따른 것이다. 어두운 의상 좌우로 플랑드르산産 질 좋은 하얀 레이스 커프스가 도드라진다. 당시 유행하던 검은 옷은 수수하고 꾸밈이 없으며, 심지어 청교도적인 느낌마저 준다. 하지만 소박해 보이는 겉모습에 속아서는 안 된다. 그녀의 드레스는 금색 자수를 놓은 허리띠로 장식되어 있고, 옷감의 소재 자체도 값비싼 실크로 화려하게 빛난다.

초상화 속 여성은 당대 유행의 첨단을 걷고 있지만 딱 한 가지 요소가 보는 사람을 불편하게 한다. 그것은 바로 여성의 얼굴을 둘러싸고 있는 엄청난 크기의 러프다. 기괴해 보이기까지 하는 이 러프는 전체적으로 어두운 그림의 분위기와 대조된다. 이렇게 바짝 서 있는 옷깃은 1620년대 이후로는 착용하지 않았으며, 대신 어깨 위로 떨어지는 넓은 옷깃이 유행했다. 여인이 살던 델프트시는 상당히 보수적인 곳이었다. 그녀가 근엄한 옷차림을 한 이유도 그 때문인지 모른다.

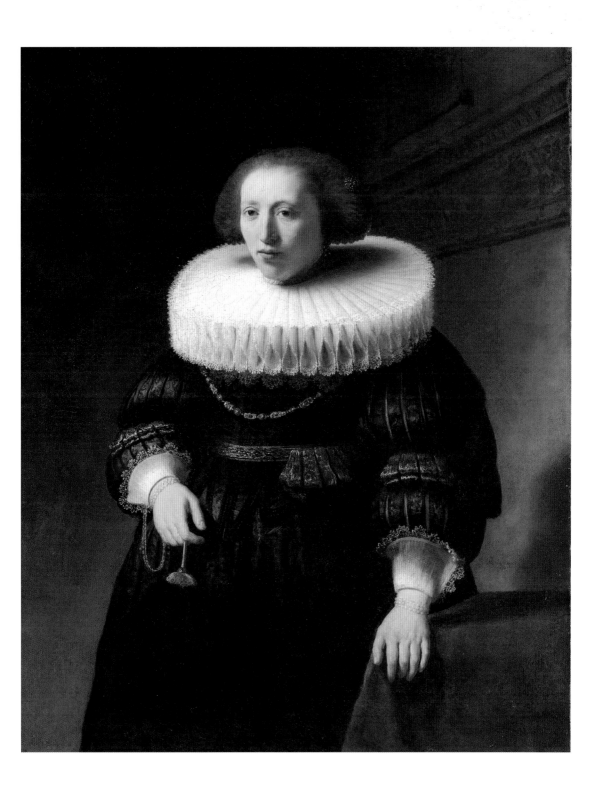

〈여인의 초상〉
렘브란트, 1632, 캔버스에 유채,
111.8×88.9cm, 뉴욕, 메트로폴리탄 미술관

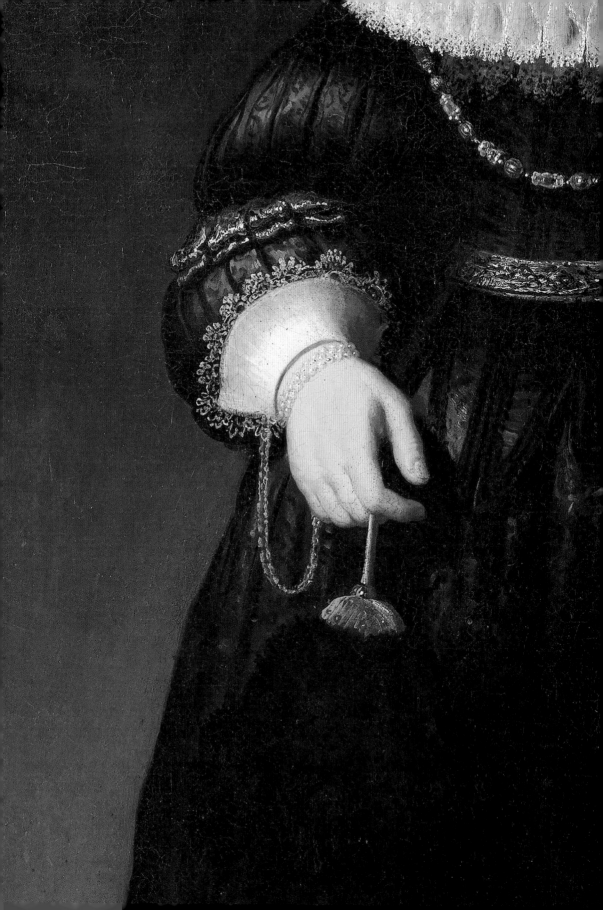

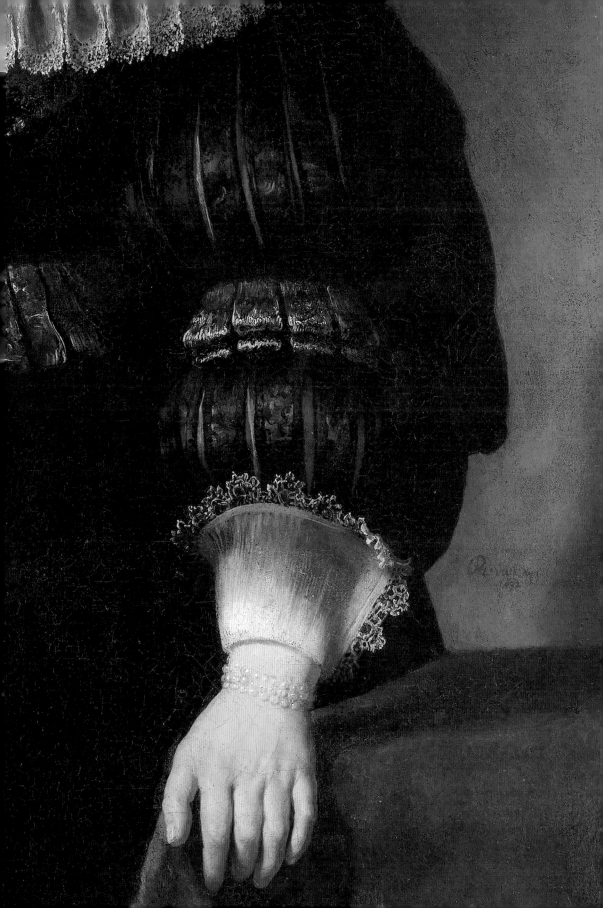

갓난아이

Le Nouveau-né, 1648년

신성한 탄생

한 갓난아이가 촛불의 부드러운 불빛 아래 두 여인의 보살핌을 받으며 평온하게 잠들어 있다. 카라바조의 영향이 느껴지는 이 밤의 장면 속에서 조르주 드 라투르의 모든 화풍이 엿보인다.

프랑스 로렌 지방 출신의 화가인 조르주 드 라투르가 이탈리아로 여행을 갔을 가능성은 희박하지만, 카라바조의 신비롭고 자연스러운 명암법에 크게 영향을 받은 것은 분명하다. 화가는 우리를 외부와 차단된 사적인 세계로 초대한다. 그림의 배경에는 아무것도 없고, 소품이랄 것도 없다. 모든 초점이 세 사람의 얼굴과 양초의 불빛에 집중되어 있다. 그림에서 양초는 보이지 않지만, 왼쪽에 있는 여인의 손을 통해 그 위치를 짐작할 수 있다. 양초의 불빛은 이 장면을 전체적으로 부드럽고 따뜻하게 비추고 있다.

운이 좋게도 갓난아이는 정성스러운 보살핌을 받고 있다. 부드럽지만 단단한 어머니의 손을 보라. 대개 밤은 두려움을 자아낸다고 한다. 하지만 화가가 그리고 있는 것은 우리를 따뜻하게 감싸면서 자양분을 공급하는 밤이다. 조르주 드 라투르는 우리에게 고요함을 들려준다. 밤은 우리를 침묵 속으로 빠져들게 하고, 침묵은 우리에게 잠든 아이를 깨우지 말라고 속삭인다.

어떤 사람들은 작품에 등장하는 세 인물이 성모 마리아와 아기 예수, 그리고 성모 마리아의 어머니인 성 안나라고 말한다. 만약 그렇다면 이 장면은 다른 양상을 띠게 된다. 갓난아이의 몸을 받쳐 든 어머니는 아이를 보호해야 한다는 사실 때문에 불안과 근심에 사로잡혀 손가락이 긴장으로 굳어 있는 것이다. 성모 마리아가 걸친 붉은색 옷은 그리스도의 수난을 상징하고, 이 그림을 지배하는 평온함은 침울하고 엄숙한 분위기로 장차 이 아이가 겪게 될 가혹한 운명을 고통스럽게 예고하는 것이라 할 수 있다.

이처럼 평범해 보이는 출생의 장면이 생명 강림의 고귀한 순간을 의미한다고 할 때, 하나의 그림은 참으로 인간적인 동시에 성스러운 작품이 될 수 있다.

생물학적 아버지

렌 미술관에 소장되어 있는 〈갓난아이〉가 조르주 드 라투르의 작품이라고 밝혀진 것은 1915년에 이르러서였다. 그전에는 네덜란드의 화가 고트프리트 샬켄의 작품이라고 알려졌다가 이후에는 르냉 형제의 작품으로 여겨지기도 했다. 예술 평론가 헤르만 보스 덕분에 〈갓난아이〉를 그린 화가의 정체가 드러났고, 잊힐 뻔했던 로렌 출신 화가의 진가가 알려지기 시작했다.

우표로 널리 알려지다

프랑스 우체국에서 400여 종의 우표 디자인을 맡았던 삽화가이자 조각가 클로드 뒤랑은 1966년 조르주 드 라투르의 〈갓난아이〉를 우표의 삽화로 채택하여 이 그림을 세상에 널리 알렸다.

〈갓난아이〉
조르주 드 라투르, 1648, 캔버스에 유채, 76×91cm, 렌 미술관

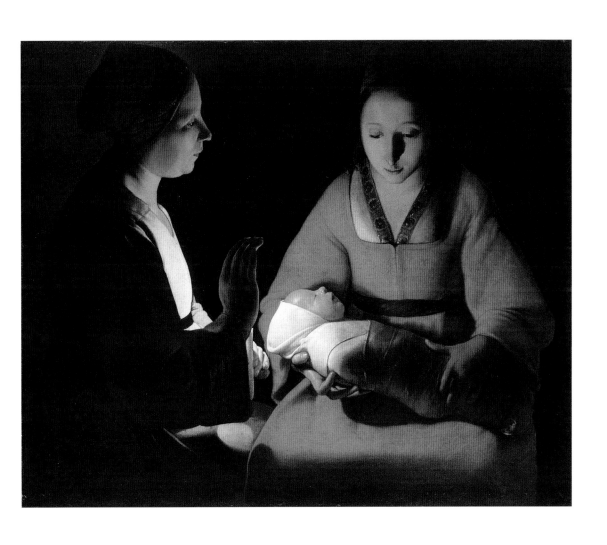

"조르주 드 라투르는 시선으로 이야기한다."

피에르 로젠베르그

밤의 마녀

The Night-Hag Visiting the Lapland Witches, 1796년

환상의 나라

당시 사람들에게 라플란드는 특정한 지역이 아니라 유럽 북쪽에 있는 나라들을 통칭하는 말로, 마법이나 이교도와 밀접하게 연관된 지역을 뜻했다. 이 지역의 주민들은 의식과 제식에서 북을 많이 사용했는데, 이를 퓌슬리는 〈밤의 마녀〉에서 그림 중앙에 있는 인물의 신들린 듯한 동작으로 표현했다.

불안의 매력

1757년, 아일랜드 태생의 철학자 에드먼드 버크는 "고통과 위험한 생각을 불러일으킬 수 있는 모든 것은 (…) 숭고의 근원이다"라고 말했다. 숭고는 일반적으로 우리가 알고 있는 아름다움과는 구별되는 감정이다. 그는 우리가 미술이나 문학에서 고통과 위기의 순간을 담은 이미지를 보면서 숭고의 전율을 느낄 수 있다고 말한다. 숭고에 대한 버크의 이론은 낭만주의 운동의 토대를 제공했다고 평가된다.

공포를 불러일으키는 예술

스위스 태생의 요한 하인리히 퓌슬리는 영국에 정착하여 작가 겸 번역가로 활동하였으나, 조슈아 레이놀즈의 권유로 화가의 길을 선택한다. 그는 불가사의하고 몽환적인 주제에 전념하면서 어두운 색조의 화풍을 발전시켰고, '암흑 낭만주의romantisme noir'의 핵심 인물이 되었다.

퓌슬리의 작품에는 마녀나 기괴한 피조물, 끔찍한 악몽에 시달리는 인물들이 자주 등장한다. 여기 소개된 그림은 그의 야심 찬 프로젝트 '밀턴 갤러리Milton Gallery'에 속하는 작품이다. 퓌슬리는 영국의 시인 존 밀턴의 작품에서 착상을 얻어 47점의 작품을 그렸다.

〈밤의 마녀〉를 그리면서 퓌슬리가 참조한 대목은 밀턴의 『실낙원Paradise Lost』에 나오는 다음의 구절이다. "밤의 마녀를 따라가 보세요. 은밀히 부름을 받고 하늘을 뚫고 나와, 어린아이 피 냄새에 끌려, 라플란드의 마녀들과 지친 달이 그들에 매혹되어 이지러질 때까지, 그들과 춤을 추러 온 그녀를." 끔찍하지 않은가?

퓌슬리는 사소한 것 하나도 놓치지 않았다. 그림의 원경에서 둔중한 형상들이 미친 듯이 춤추고 있을 때, 밤의 마녀가 강렬한 빛으로 번쩍이는 하늘을 뚫고 달리는 말 위에 모습을 드러낸다. 하지만 우리의 눈길을 사로잡는 것은 우윳빛 피부에 관능적인 몸매를 한 마녀가 한 아이의 몸을 꼭 움켜 안고 있는 광경이다. 불행히도 우리는 이 아이에게 닥칠 운명을 알고 있다. 정면에 손 하나가 칼을 높이 쳐들고 위협하고 있기 때문이다. 눈앞에 펼쳐질 잔인한 광경에 우리는 전율할 수밖에 없다.

민간 신앙에서 비롯된 마녀라는 인물은 인간의 영혼에 숨겨져 있는 충동을 구현하는 사악하고 초자연적인 반反영웅으로 문학 작품에 종종 등장했다. 퓌슬리는 전통적으로 아기 예수와 그를 안고 있는 성모 마리아의 모습에서 풍기는 유대감을 소름 끼치는 장면으로 재해석했는데, 이는 당대의 숭고 미학을 반영한 것이었다. 특히 그는 우리의 가장 원초적인 공포를 자극하는 능력이 탁월했다.

"악마는 인간의 타고난 본성 가운데 하나다."

에드거 앨런 포

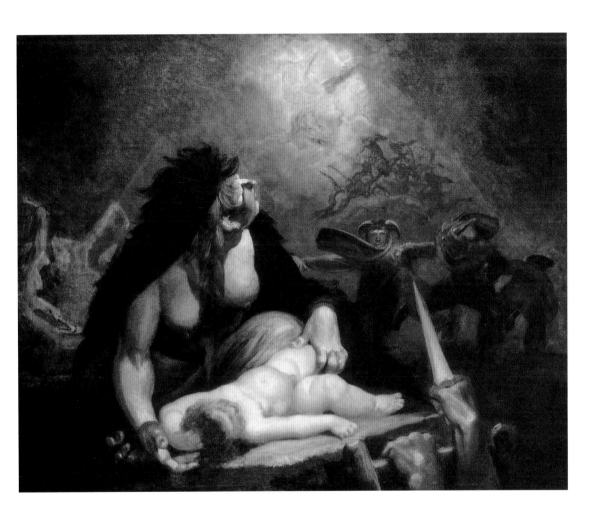

〈라플란드 마녀들을 찾아온 밤의 마녀〉
요한 하인리히 퓌슬리, 1796,
캔버스에 유채, 101.6×126.4cm
뉴욕, 메트로폴리탄 미술관

1808년 5월 3일

El tres de mayo de 1808 en Madrid, 1814년

전쟁의 모습

프란시스코 고야는 1813년부터 스페인을 통치하던 페르난도 7세의 절대왕정 체제하에서 정치권의 의심을 받았다. 자유주의적 성향인 데다 프랑스 혁명에 호감을 보였던 고야는 스페인에서 종교재판과 전제정치가 부활하자 1824년 프랑스 망명길에 오르게 된다.

나폴레옹이 몰락한 뒤 왕권을 탈환한 페르난도 7세 치하에서, 고야는 자신의 안위가 걱정되어 그림을 통해 왕실의 환심을 사려 했다. 하지만 나폴레옹의 형이자 직전의 스페인 왕이었던 조제프 보나파르트의 초상화를 그린 고야에게 상황은 그리 녹록하지 않았다. 이때 고야가 선택한 해결책은 프랑스 군대의 만행을 고발하는 것이었다.

〈1808년 5월 3일〉은 전쟁 중에 일어난 비인도적인 학살을 생생하게 그린 작품이다. 1808년, 뮈라 장군이 지휘하는 나폴레옹군은 스페인을 침공하여 조제프 보나파르트를 스페인 왕위에 올려놓았다. 이에 분노한 마드리드 시민들은 1808년 5월 2일, 프랑스 군대에 대항하여 폭동을 일으킨다. 다음 날인 5월 3일 밤, 나폴레옹군은 폭동에 가담했던 수천 명의 시민을 무참히 처형했다.

물론 학살 사건이 밤중에 일어났기 때문에 어둡게 그려진 것도 있지만 화가는 학살의 만행을 고발한다는 취지에 맞게 음울한 분위기를 더욱 강조한다. 이 그림에서는 검은색과 회색 그리고 갈색이 주조를 이룬다. 중앙에 흰 셔츠를 입은 남자가 두 팔을 벌리고 가슴을 내밀어 총살 집행 대원들에게 맞서고 있는데, 샛노란 랜턴에 비친 그의 모습은 십자가에서 순교한 예수를 연상시킨다.

총을 겨누는 프랑스 군인들은 모두 등을 돌린 자세다. 고야는 난폭한 학살자들을 인간성을 상실한 익명의 집단으로 그렸다. 그림의 배경인 마드리드는 괴기스러운 건물들로 둘러싸여 마치 스멀스멀 기어가는 조용한 악마의 소굴 같다.

고야는 자신이 목격한 전쟁의 참상과 인간의 폭력성을 영웅적인 연설이나 어설픈 감상주의가 아니라 마치 현장에서 직접 보도하는 기자처럼 극사실적으로 표현했다.

〈1808년 5월 3일〉
프란시스코 고야, 1814, 캔버스에 유채, 268×347cm, 마드리드, 프라도 미술관
→ 다음 페이지 〈1808년 5월 3일〉 부분화

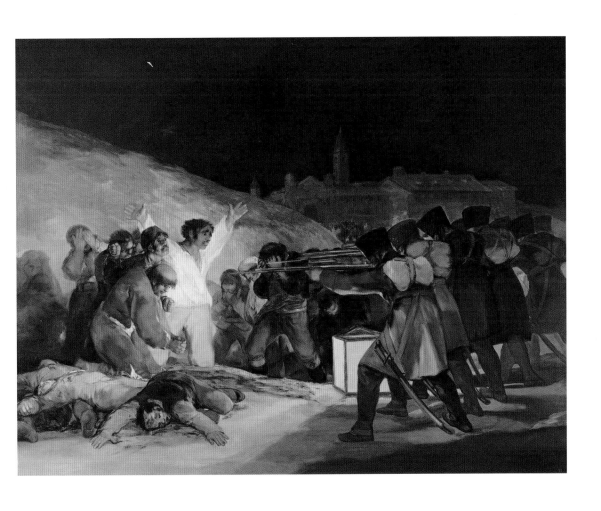

"자연에는 오직 검은색과 흰색이 있을 뿐이다."

프란시스코 고야

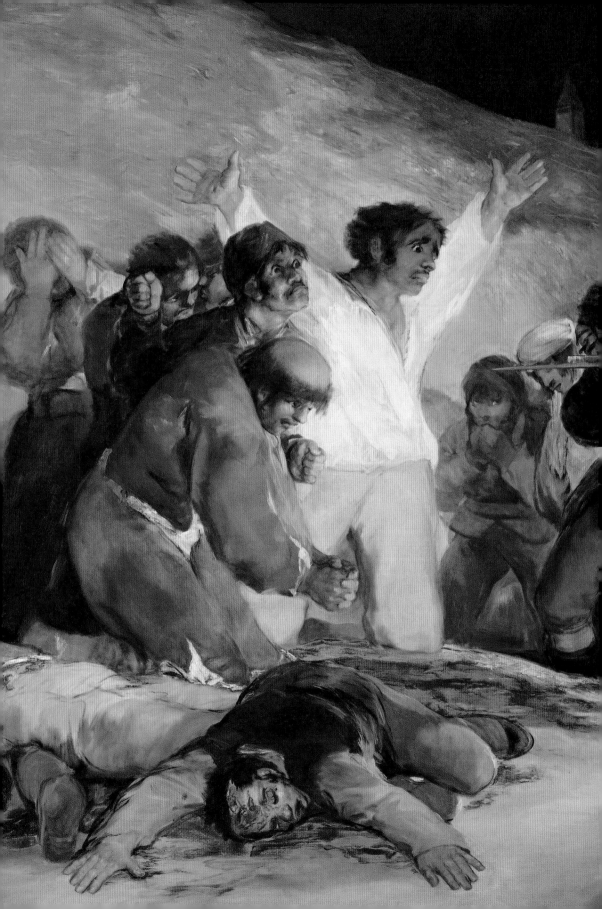

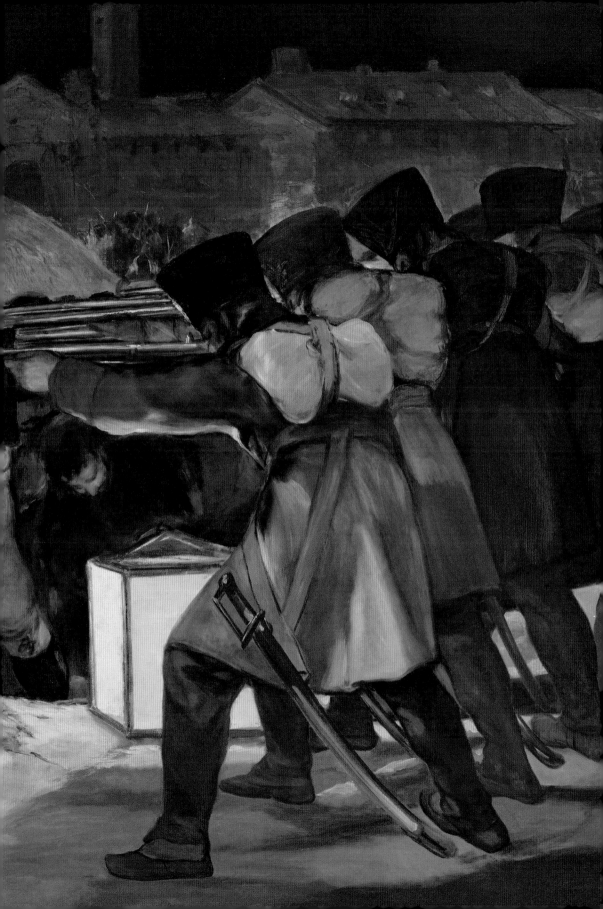

메두사호의 뗏목

Le Radeau de la Méduse, 1819년

작품을 둘러싼 논쟁

1819년 살롱전에서 제리코의 그림은 대중의 많은 관심을 받았지만 평가는 엇갈렸다. 끔찍한 사건을 그림으로 옮긴 것에 불과하다며 예술 작품이라 할 수 없다는 지적도 있었다. 무릇 예술이라면 항상 아름다움을 추구해야 한다는 것이다. 하지만 다른 평가를 내린 사람들도 있었다. 쥘 미슐레는 "메두사호의 뗏목 위에 우리 사회의 모습 전부가 담겨 있다"라고 말했다.

그림을 인용한 작품

에밀 졸라,
1877 ● 『목로주점』
L'Assommoir

조르주 브라상스,
「친구들 먼저 **1964**
Les copains d'abord」

르네 고시니,
알베르 우데르조,
1967 ● 『로마군이 된
아스테릭스 *Astérix*
Légionnaire』

비욘세·제이지,
「에이프싯*Apeshit*」 **2018**

사회면 기사

1816년 프랑스 왕실 군함 메두사호가 서아프리카 세네갈 해안에서 난파되었다. 배에 구명보트가 얼마 없어 군인이나 하급 선원 등 150명은 급조한 뗏목에 타야 했다. 이들은 13일 동안 망망대해를 표류하다가 주변을 지나던 배에 발견되어 결국 10명만이 살아남았다.

테오도르 제리코는 이 참혹하고 비열한 사회면 기사에 주목했다. 생존자들의 증언에 따르면 뗏목 위에서 보낸 첫날 밤에 이미 여러 사람이 자살을 하거나 파도에 떠내려가 목숨을 잃었고, 둘째 날에는 엄청난 폭동이 일어나 60여 명에 이르는 사람들이 죽었으며, 넷째 날에 이르자 배고픔을 견딜 수 없었던 사람들이 인육을 먹기 시작했다고 한다.

제리코는 1819년 파리 살롱전에 자신의 작품을 출품하기로 결정하고 사건을 완벽하게 재현하기 위해 치밀히 준비한다. 생존자들을 만나 당시 상황을 자세히 전해 듣고 실물과 같은 거대한 뗏목을 만들기도 했다. 또한 그는 죽은 사람을 사실적으로 묘사하기 위해 보종Beaujon 병원 시체실에서 시신과 절단된 팔다리를 연구하기까지 했다.

제리코가 그린 것은 인간임을 포기하고 야만적인 충동에 몸을 맡긴 인간 군상이다. 그가 포착한 것은 인간성 너머에 있는 생존 본능이다. 어두운 색조가 그림 전체를 지배하고 있는데, 특히 시체와 같은 형상을 하고 얼이 빠져 있는 사람들에 집중되어 있어 절망감을 더한다. 죽음은 도처에 있다. 아들의 시신을 한 팔로 잡고 모든 것을 놓아 버린 표정의 남자에게도, 기진맥진하여 싸움을 멈춘 사람들의 모습에도 죽음이 짙게 드리워져 있다. 고통이 살아 숨 쉬는 듯하다.

그러나 여기에도 희망은 있다. 그것은 무언가를 발견하고 환호하는 사람들의 피라미드형 구성을 통해 나타난다. 저 멀리 밝아 오는 빛 사이로 배 한 척이 희미하게 보인다. 이제 곧 악몽은 끝나리라. 제리코의 이 작품은 낭만주의를 선언한 그림으로 평가된다.

〈메두사호의 뗏목〉
테오도르 제리코, 1819, 캔버스에 유채,
491×716cm, 파리, 루브르 박물관

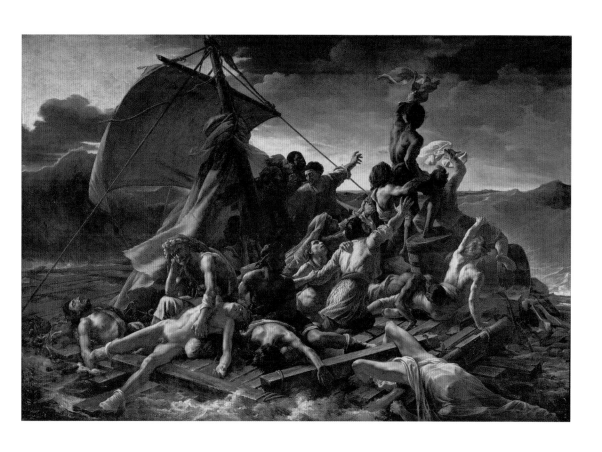

"제리코가 나에게 그 그림을 보도록 허락해 주었다.
 나는 그림에서 받은 충격으로 아틀리에를 나서자마자 미친놈처럼
 집까지 한걸음에 달려왔다. 아무것도 나를 멈출 수 없었다."

외젠 들라크루아

회색과 검정의 배열-화가의 어머니

Arrangement in Grey and Black No. 1(Whistler's Mother), 1871년

대서양을 건너오다

현재 오르세 미술관에 걸려 있는 이 작품은 1891년 프랑스 정부가 사들인 최초의 미국 회화 작품이다.

인연이 닿게 된 사람들

판탱라투르가 1864년에 그린 〈들라크루아에게 보내는 경의〉에는 마네와 보들레르 옆에 휘슬러가 등장한다.

컬트가 된 화가

휘슬러 그림에 깃든 컬트적 분위기는 시대를 뛰어넘는다. 마르셀 프루스트는 휘슬러가 꼈던 장갑 한 켤레를 소중히 간직했고, 〈화가의 어머니〉는 콜 포터가 1934년에 발표한 노래 「당신이 최고You're The Top」에 등장한다. 같은 해에 미국 최초로 어머니의 날 기념우표를 발행하면서 이를 장식할 그림으로 선정되기도 했다. 유명한 만화 영화 「심슨 가족」도 휘슬러의 어머니 초상화에 경의를 표했다.

자리만 지키는 어머니

수많은 사람의 뇌리에 박혀 컬트cult가 된 인물들이 있다. 레오나르도 다 빈치의 〈모나리자〉가 대표적인데, 휘슬러의 어머니도 그런 인물들 가운데 하나다. 하지만 휘슬러가 그린 어머니의 초상은 '숭배' 대상이라기보다는 새롭고 현대적인 방식으로 어머니를 '증명'하고 있다.

휘슬러의 초상화에는 '화가의 어머니'와 '회색과 검정의 배열'이라는 두 가지 제목이 있다. 특히 두 번째 제목에는 색채의 조화와 추상화 스타일의 화면 구성을 적극 지지했던 화가의 감성과 미학이 더욱 잘 반영되어 있다.

휘슬러는 어머니의 초상화를 그리려고 했던 것이 아니다. 그게 무슨 소리냐고 하겠지만, 그림 속 어머니는 사실 장식에 불과하다. 그가 도전해 보고 싶었던 것은 회색과 흰색의 뉘앙스를 조절하는 것이었다. 어머니는 그의 도전에 일조했을 뿐이다. 그녀의 모습이 벽에 걸려 있는 아들의 판화 〈템스강의 풍경〉과 어떻게 마주하고 있는지 보라. 윤곽과 선, 색조가 모두 일치한다. 휘슬러의 어머니는 그림 속 미술품이 되었으며, 독설가들은 그녀를 정물에 비유하기까지 했다.

그림 속 화가의 어머니는 미국 청교도 여인의 절제되고 근엄한 모습을 하고 있다. 아름다운 여성과 호화로운 식기를 탐했던 아들의 취향과는 대조되는 모습이다. 휘슬러는 어머니를 위해 그림 속 실내를 중국풍 커튼, 일본식 발판, 그리고 아방가르드 예술가들이 선호했던 간결한 라인의 의자로 장식했다. 고전과 현대가 그림 속에 공존하는 것이다.

휘슬러는 미국에서 태어났지만 런던과 파리를 오가며 자유분방하게 살았다. 어머니가 미국에서 발발한 시민전쟁을 피해 그의 집에 왔을 때, 그는 매우 긴장했다고 한다. 동료 화가인 앙리 판탱라투르에게 "어머니의 심기를 건드리지 않기 위해 집에 있는 물건들을 치우고 실내 장식을 검소하게 바꾸었다"라고 했다.

"그림이 나타내는 게 뭐냐고요?
 그건 보는 사람의 관점에 따라 다르지요."

제임스 애벗 맥닐 휘슬러

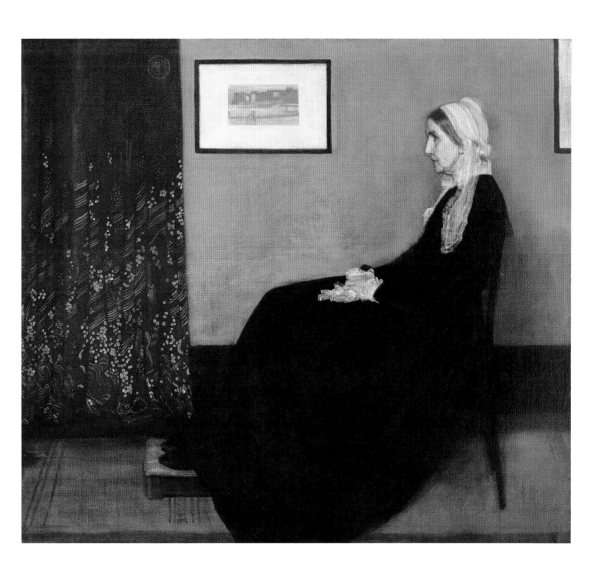

〈회색과 검정의 배열-화가의 어머니〉
제임스 애벗 맥닐 휘슬러, 1871,
캔버스에 유채, 144.3×162.5cm, 파리,
오르세 미술관

제비꽃 장식을 한 베르트 모리조

Berthe Morisot au bouquet de violettes, 1872년

흑백의 아이러니

베르트 모리조는 인상파 최초의 여성 화가로 이름을 날렸으며, 여기서는 그림의 모델로 등장한다. 그녀는 많은 예술가의 구애를 받았지만 결국 1874년 에두아르 마네의 동생인 외젠 마네와 결혼한다.

그림의 제목을 보고 화려한 제비꽃 장식을 예상하겠지만, 실제로는 눈에 잘 띄지 않는다. 대신 우리의 시선을 사로잡는 것은 베르트 모리조가 걸치고 있는 검은 옷이다. 순수하고 강렬한 검정은 그림 속 밝은 빛에 결코 뒤지지 않는다. 그녀의 뽀얀 피부는 찬란하게 빛나는 배경 때문이기도 하지만 특히 검은 옷 덕분에 더욱 돋보인다. 에두아르 마네는 색조의 조화가 아니라 자신이 새롭게 개척한 색조의 대립을 통해 흑과 백의 아름다운 대비를 보여주었다.

모리조의 눈동자는 실제로 초록색이었지만 마네는 검정의 효과를 강조하기 위해 그녀의 눈동자를 검은색으로 그려 넣었다. 이 그림에서 검정은 근엄하고 엄격한 색이 아니다. 화가의 모델은 어두운 외관에도 불구하고 점잖거나 엄숙해 보이지 않는다. 헝클어진 머리 타래가 그녀의 얼굴을 에워싸고, 커다란 눈동자는 호기심 어린 눈빛으로 우리를 쳐다보고 있다. 아이러니한 눈빛이라고 해야 할지도 모르겠다. 격식이나 형식을 벗어난 것은 아무것도 없다. 모리조는 집에 갇혀 지내는 양갓집 규수가 아니었다. 그녀는 인물이 더 돋보이는 검은 실루엣을 선호하던 당시의 도회 유행을 따르고 있다.

마네와 모리조가 서로 예술적 영향을 주고받으며 플라토닉 러브를 추구했는지는 불분명하다. 다만 마네가 검정을 승화시켰을 때 모리조는 하양을 예찬하며 화답한 것은 분명해 보인다. 서로 다른 것은 더 강하게 끌린다는 말이 있지 않은가?

그렇다면 제비꽃은? 같은 해, 마네는 이 그림에서 소홀히 한 제비꽃 장식을 만회하고 모리조의 마음을 끌기 위해 제비꽃 부케 그림 한 점을 남겼다.

가족의 예찬

모리조의 조카와 결혼한 시인 폴 발레리는 "나는 마네의 모든 작품을 통틀어 〈제비꽃 장식을 한 베르트 모리조〉를 뛰어넘는 그림을 보지 못했다"라고 격찬했다.

마네의 모델, 베르트

1869 〈발코니〉	
〈휴식〉	**1870**
1872 〈분홍색 구두를 신은 베르트 모리조〉	
〈벽에 기댄 베르트 모리조〉	**1873**
1874 〈부채를 든 베르트 모리조〉	
〈장례식 모자와 베일을 쓴 베르트 모리조〉	**1874**

〈제비꽃 장식을 한 베르트 모리조〉
에두아르 마네, 1872, 캔버스에 유채,
55×40cm, 파리, 오르세 미술관

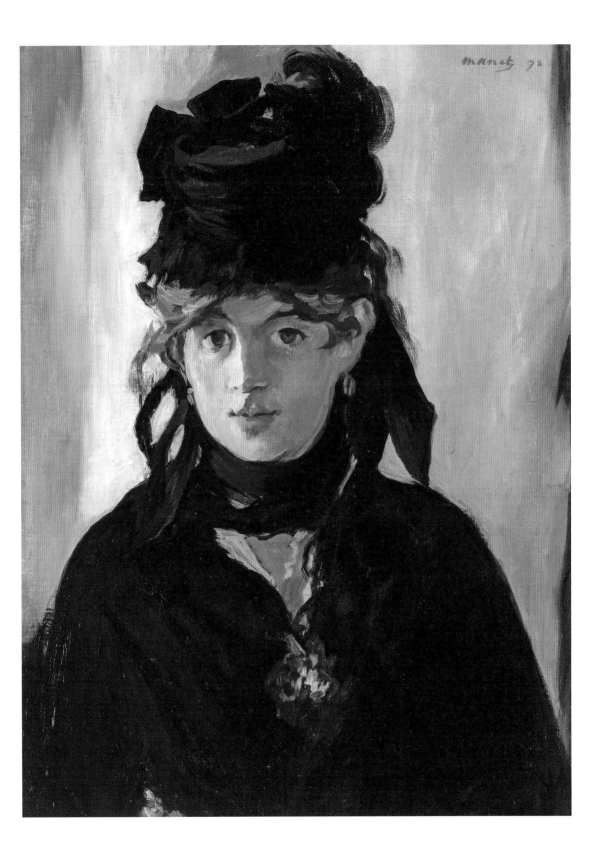

마담 X-피에르 고트로 부인

Madame X(Madame Pierre Gautreau), 1883-1884년

리틀 블랙 드레스

중세 시대에 검정은 귀족의 전유물이었다. 귀족 여성들은 부와 검소함을 과시하려고 검정 옷을 입었는데 19세기 후반에는 검정이 상복이나 이브닝드레스의 색으로만 사용됐다. 검정의 명예를 되찾아 준 것은 가브리엘 샤넬의 '리틀 블랙 드레스'다. 1926년 잡지 『보그Vogue』는 이 드레스를 "샤넬의 포드, 앞으로 전 세계 여성이 입게 될 드레스"라고 소개했다. 1961년 영화 「티파니에서 아침을」에서 오드리 헵번이 입은 지방시의 블랙 드레스는 샤넬의 리틀 블랙 드레스의 오마주다.

블랙의 은밀한 매력

미국 영화감독 찰스 비더는 일찍이 고트로 부인이 입은 검정 드레스의 에로틱한 특성을 알아차렸다. 1946년 영화 〈길다〉를 제작할 때 그는 이 그림에서 영감을 받아 주인공 리타 헤이워드에게 검정 드레스를 입혔다. 영화에서 유명한 노래 「Put the blame on Mame」이 나올 때 그녀가 입고 등장한, 어깨를 드러낸 검정 새틴 드레스는 한 시대를 풍미한 트렌드가 됐다. 이 드레스는 프랑스 출신의 미국 의상디자이너 장 루이의 작품이다.

〈마담 X-피에르 고트로 부인〉
존 싱어 사전트, 1883-1884,
캔버스에 유채, 208.6×109.9cm, 뉴욕,
메트로폴리탄 미술관

스캔들을 일으킨 드레스

1884년, 존 싱어 사전트는 파리 살롱전에 '마담 X'라는 제목의 초상화를 출품한다. 그림 속의 도도하고 세련된 인물은 우아한 검은색 이브닝드레스를 입고 있다. 언뜻 보기에 외설적인 작품이 아님에도 출품 당시엔 격렬한 반응을 불러일으켰다.

초상화의 모델이 된 여성은 프랑스 은행가 피에르 고트로와 결혼한 파리 사교계의 별, 비르지니 아멜리 아베뇨 고트로였다. 미국 뉴올리언스 출신인 그녀는 많은 화가들의 모델 제안을 거절했으나 사전트의 모델로서는 포즈를 취한다. 자신의 명성을 드날리고 싶은 화가와 자신의 미모를 과시하고 싶은 모델의 요구가 서로 맞아떨어진 것이다. 살롱전에 출품된 그림 속 여인은 가슴이 깊게 파인 드레스를 입고 마호가니 탁자에 한 손을 지지한 채 얼굴은 측면을 보이고 있다. 창백해 보일 만큼 하얀 피부는 짙은 검은색 이브닝드레스로 더욱 돋보인다. 1880년대 여성들이 필수적으로 착용하던 코르셋의 영향으로 그녀의 잘록한 허리가 도드라지고 드레스가 약간 들려 있어 흘러내릴 듯하다. 당시에 검은색 드레스는 외설스럽기는커녕 여성의 야회복으로 인기가 많았다. 시대를 초월한 기품 있는 검정 드레스를 돋보이게 하는 것은 약지에 낀 결혼반지, 사냥의 여신 디아나를 연상시키는 작은 초승달 모양의 티아라, 보석으로 장식된 드레스의 어깨끈 등이다.

　그렇다면 이 그림은 왜 스캔들을 일으켰을까? 여기에는 한 가지 디테일이 빠져 있다. 사실 이 그림은 초상화의 첫 번째 버전이 아니다. 처음 그림에는 드레스의 오른쪽 어깨끈이 팔 아래로 흘러내려 과감하고 도발적인 모습이었다. 대중은 경악했다. 전문 모델이 나체로 포즈를 취하는 것은 상관없지만 상류 사회의 유명한 부인이 벗겨질 듯한 의상을 입고 있는 건 다른 문제였다. 여론이 심상치 않음을 느낀 사전트는 그림을 수정해 드레스 끈을 다시 어깨에 올렸지만 논란은 수그러들지 않았다. 사전트는 도망치듯 파리를 떠나 런던으로 이주하고, 심지어 그림을 포기할 생각까지 했다.

　사건이 일단락된 후 고트로 부인은 1891년 귀스타브 쿠르투아에게 자신의 초상화를 다시 의뢰한다. 그녀의 자세는 이전과 거의 비슷했고, 드레스의 어깨끈도 여전히 내려와 있었다. 그러나 이번에는 어떤 논란도 없었다. 드레스의 색이 순결을 상징하는 흰색이었기 때문에 명예가 손상될 우려는 없다고 판단되었던 듯하다.

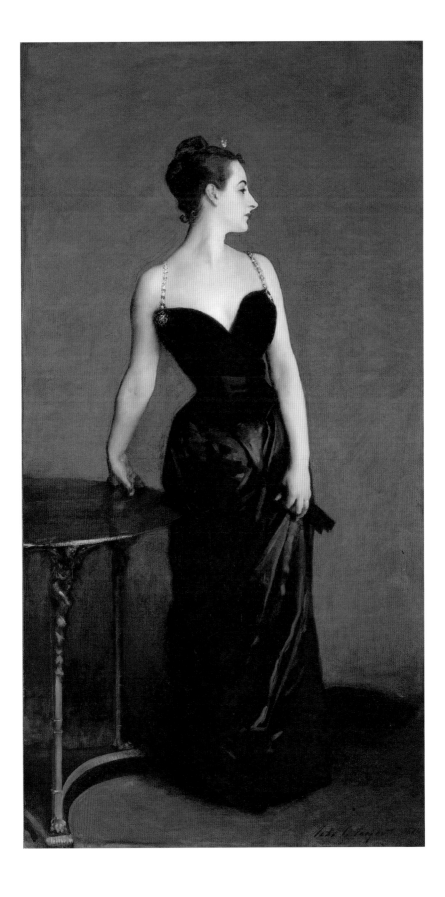

검은 십자가

Black Cross, 1915년

새로운 지평

카지미르 말레비치는 1915년 상트페테르부르크에서 전위파 예술가들의 마지막 합동 미래주의전 《0.10》을 연다. 총 150점이 발표된 이 전시에서 말레비치는 40점을 선보이며 절대주의 회화 운동의 시작을 선언한다.

바로 이 전시회에서 절대주의의 시작이라 할 만한 작품이자 말레비치의 대표작인 〈검은 사각형〉이 공개된다. 이후 화가는 똑같이 사각형에 기반을 둔 그림 〈검은 원〉과 〈검은 십자가〉를 더 그려낸다. 말레비치는 이 그림들을 통해 이제부터 형태와 색의 절대주의를 고려해야 하며, 특히 대상의 재현, 공간 및 서사 같은 기존의 회화 전통을 모두 거부해야 한다고 말한다. 말레비치가 활동한 시기 즈음에 칸딘스키와 몬드리안을 위시한 추상미술이 유럽 화단에 본격적으로 등장하기 시작한다.

말레비치의 초기 모노크롬 회화는 《0.10》에서 시작되었다고 볼 수 있다. 말레비치는 전시회에 출품한 작품들을 통해 회화가 물질이 지배하는 현실 세계를 재현하는 역할에서 벗어나 형태와 색의 무한성을 추구하고 관람자에게 순수한 감정의 우월함을 느끼게 해야 한다고 강조했다. 바로 이 점에서, 무한을 흡수하고 모든 것이 있음과 아무것도 없음을 동시에 표현할 수 있는 색이 검정 말고 또 있을까?

그림 속 십자가를 주목해 보자. 십자가는 완전히 똑바르지 않다. 가로와 세로 막대기 부분이 어딘가에 빨려 들어가는 것처럼 뒤틀려 있고 불균형하다. 뭔가가 잡아당기고 있는 것일까? 흰색 바탕도 무한을 의미하지만 검정보다 훨씬 안정감 있으며 매우 작고 부드러운 솜털 같은 것이 돋아 있고 빛도 비치는 듯하다. 화가는 상반되는 두 가지 색을 대비시킨다. 검은색 십자가와 흰색 바탕은 서로에게 영향을 미치며 보조를 맞춘다.

무엇보다도 말레비치는 이 그림으로 가톨릭 도상학에서 제시한 십자가의 상징마저 파괴했다. 1916년에 사람들은 이런 질문을 던졌다. "이 작품 다음에는 이제 무엇을 해야 할까?" 물론 모든 것을 할 수 있다. 말레비치가 판도라의 상자를 열어 놓았기 때문이다.

절대주의Suprématisme란 무엇인가

말레비치가 주창한 러시아 전위파 예술의 절대주의는 대상을 모방한 형상을 거부하고 순수한 색감과 형태를 중시했다. 전통적인 기교를 제외한 절대주의 작품은 모든 서사와 외부 세계의 지배에서 벗어나 자유와 독립을 획득했다. 말레비치가 탐구한 추상 예술과 순수한 색은 피에트 몬드리안, 애드 라인하르트, 파벨 만수로프, 마크 로스코, 프랭크 스텔라, 이브 클랭에게 영감을 주었다.

말레비치의 기하추상 회화

1915		〈검은 사각형〉
〈검은 십자가〉	**1915**	
1918		〈흰색 위에 흰색〉
〈검은 원〉	**1923**	

〈검은 십자가〉
카지미르 말레비치, 1915,
캔버스에 유채, 80×80cm
파리, 퐁피두 현대 미술관

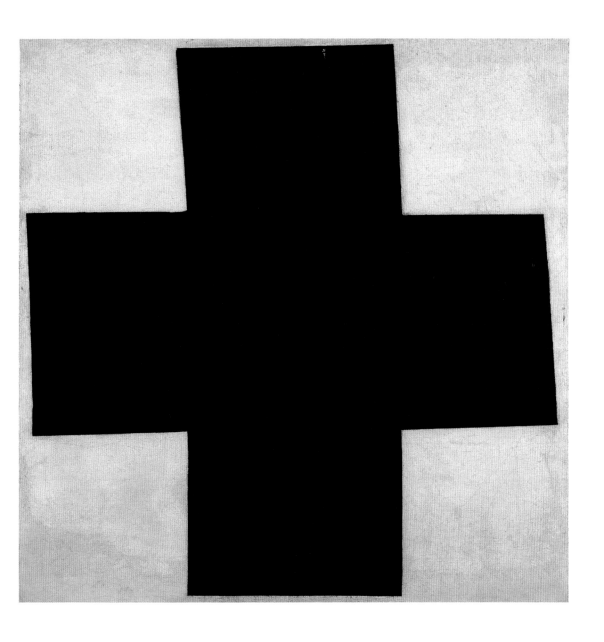

"절대주의에는 두 가지 중요한 기본이 있다.
그것은 검은색과 흰색의 에너지다."

카지미르 말레비치

게르니카

Guernica, 1937년

작업의 진행 과정

당시 피카소의 연인이었던 도라 마르는, 1937년 5월 1일부터 6월 4일까지 〈게르니카〉 제작의 모든 과정을 사진으로 남겼다. 화가는 그림을 그리기 위한 밑 작업으로 스케치 45점을 그렸는데, 이 스케치는 크리스티앙 제르보가 운영하는 잡지 『카이에 다르*Cahiers d'art*』 특별호를 위해 요청된 것이었다.

조건부 그림

스페인 정부는 〈게르니카〉를 회수하고 싶었지만 피카소는 자신의 작품을 프랑코가 지배하는 스페인에 보관하고 싶지 않았다. 그는 민주주의가 회복되면 스페인에 그림을 반환한다는 조건으로 〈게르니카〉를 뉴욕 현대 미술관에 임대했고, 그의 소원은 지켜졌다. 프랑코가 사망한 지 6년 후인 1981년, 피카소의 변호사는 〈게르니카〉가 스페인에 돌아가도록 조치했다. 1992년부터 〈게르니카〉는 마드리드의 레니아 소피아 국립 미술관에 전시되어 있다.

전쟁과 평화

스페인 공화파 정부는 1937년 파리 국제 박람회의 스페인관을 위해 게르니카의 비극을 고발하는 그림을 피카소에게 의뢰한다. 화가는 가로 7.8m, 세로 3.5m에 달하는 거대한 작품에 학살에 대한 분노를 표현하였다.

1937년 4월 26일, 프랑코 독재 정권을 지지하는 독일 나치와 이탈리아 파시스트 비행단이 스페인 북부 바스크 지방의 소도시 게르니카를 무차별 폭격하여 1,540여 명의 민간인이 사망하는 비극이 일어난다. 피카소는 뉴스를 통해 조국의 비보를 접하고 끔찍한 만행에 몸서리치며 한 달 남짓 만에 그림을 완성했다.

그림에는 모든 것이 한데 엉켜 있다. 죽은 아이를 팔에 안고 울부짖는 여인, 내장이 쏟아져 나온 말, 불길에 휩싸인 집 앞에서 절규하는 남자, 그리고 맨 앞에는 민병대원 한 명이 폭격당한 시민의 무력감을 상징하는 부러진 칼을 움켜쥔 채 바닥에 널브러져 있다. 실제로 그 자리에 있지는 않았지만 화가는 사건의 관찰자가 되어 인간과 동물, 사물이 뒤엉켜 아수라장이 되어 버린 밀폐된 방 안을 묘사하고 있다. 그림 왼쪽 위에 있는 황소는 이 모든 광경을 지켜본다.

피카소는 말로 표현할 수 없는 학살의 참상을 전달하기 위해 간단한 모티프들을 사용했다. 폭격 당시 번쩍였던 섬광은 날카롭게 광선을 쏘아 대는 천장의 전등으로 표현했다. 색채나 볼륨감을 배제하고 검은색과 흰색만을 이용해 죽음과 고통을 강조했다. 그리자유*Grisaille* 기법*을 사용한 대비로 마치 사진처럼 보인다. 피카소는 현장을 보도하는 기자처럼 행동했고, 그의 예술은 역사적인 증거로 남았다.

〈게르니카〉는 전쟁의 참혹함을 상징하는 작품이 되었다. 이 작품은 전 세계 순회 전시를 통해 스페인 독재 정권을 고발하는 데 기여했다. 제2차 세계대전 중에는 뉴욕 현대 미술관MoMA으로 보내져 나치에 맞서는 반전의 상징이 됐다. 전쟁을 가장 끔찍하게 묘사한 작품이 역설적으로 평화를 위해 가장 많이 봉사한 셈이다.

* 회색 계통만 사용하는 회화 기법으로 마치 돌로 만든 조각 같은 입체감을 준다.

"나는 프랑코가 살아 있는 한〈게르니카〉가 스페인에 돌아가는 것을 원하지 않는다. 이 작품은 내 삶의 대표작이며,
나는 그 어떤 것보다 이 작품에 큰 애착을 가지고 있다."

파블로 피카소(롤랑 뒤마의 『미노타우로스의 눈l'œil du Minotaure』에서 인용)

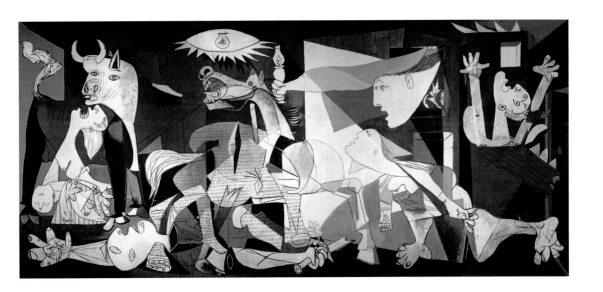

〈게르니카〉
파블로 피카소, 1937, 캔버스에 유채,
349.3×776.6cm,
마드리드, 레니아 소피아 국립 미술관
→ 다음 페이지〈게르니카〉부분화

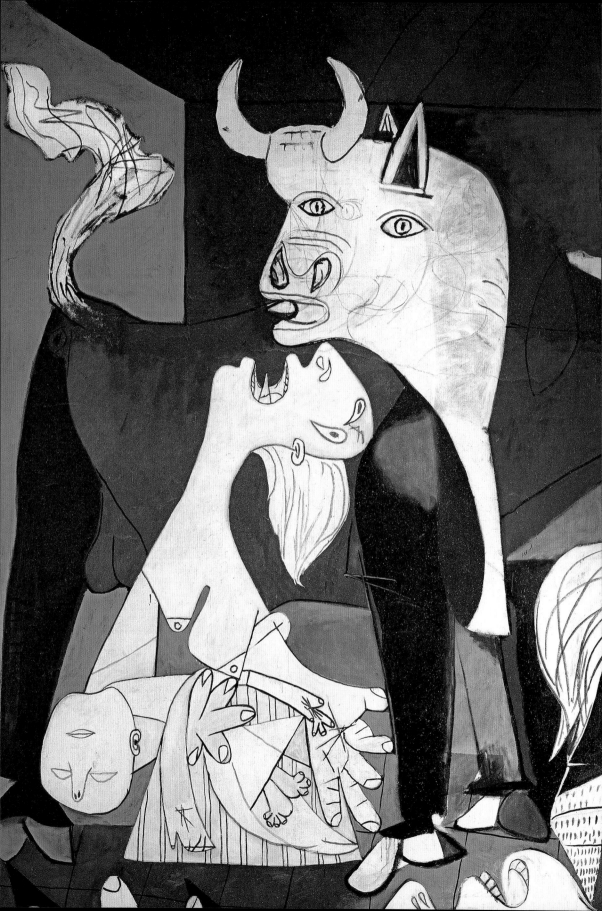

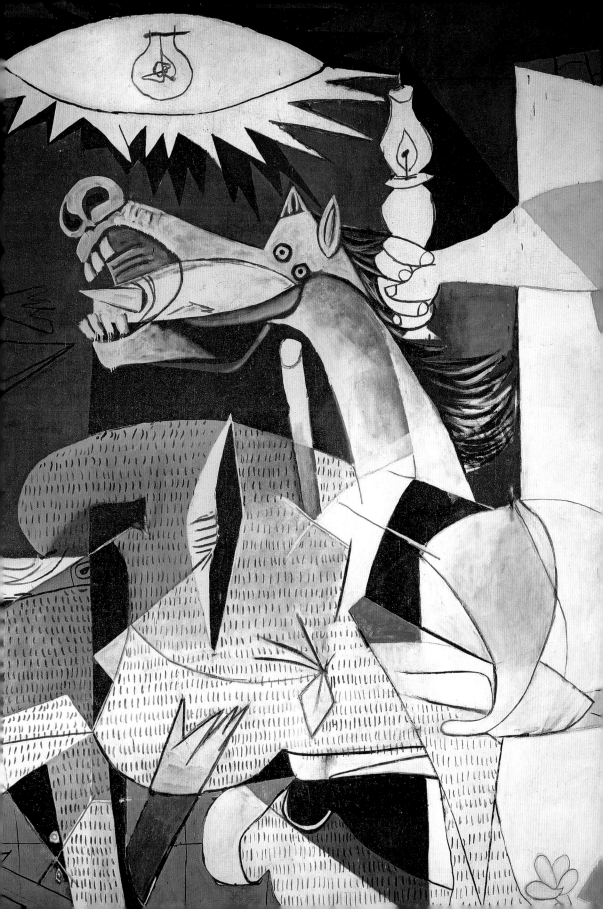

넘버 26A, 흑과 백

Number 26 A, Black and White, 1948년

자동차 산업

아크릴 물감이 튜브 형태로 상업화되기 시작한 것은 1955년이다. 폴록이 사용한 것은 미국의 듀폰 화학 회사에서 판매하던 자동차용 듀코 페인트 제품이었다. 이 제품은 끈적끈적하게 흘러내리는 질감을 잘 표현해 드리핑 작업에 매우 적합했다.

그의 예술론

잭슨 폴록은 "현대의 예술가는 자기 내면에서 주제를 찾아야 한다. 내면에 자리 잡고 있는 에너지와 운동, 그리고 또 다른 힘들을 표현해야 한다"라고 말했다.

춤추는 그림

1947년부터 1951년까지 잭슨 폴록은 캔버스에 물감을 직접 붓거나 떨어뜨리는 드리핑dripping 기법에 몰두한다. 제2차 세계대전이 끝날 무렵 미국 예술가들이 개발한 이 기법은 안료의 질감과 화가의 행동을 매우 중요시한다.

드리핑 기법으로 그림을 그릴 때, 폴록은 자신이 '격투기장arena'이라 부르는 바닥의 캔버스 위에 자리를 잡는다. 그는 몸 전체를 움직이고 회전하며, 신들린 듯한 춤 동작을 펼치면서 붓이나 막대기 등을 이용해 물감을 붓거나 떨어뜨린다. 이 급진적 기법은 우연히 생겨난 것이 아니라 멕시코의 벽화 운동과 초현실주의의 자동기술법의 영향을 받은 것이다. 또 다른 원천은 화가 자신이 이미 밝혔듯이 서부 인디언 나바호족이 모래를 땅에 뿌려 그림을 그리는 관습에서 찾을 수 있다. 폴록의 드리핑은 신체와 예술의 관계를 새롭게 정립했으며, 화가의 의미를 '그리는' 사람에서 캔버스 위에서 '행동하는' 사람으로 확장했다.

이 그림은 올 오버 페인팅all-over painting으로, 복잡한 검은색 물감 자국이 형태와 배경의 구별 없이 흰색 화면 전체를 균일하게 채우고 있다. 그림을 어떤 순서로 그렸는지 알 수 없으며 화면을 지배하는 특정 요소도 없다. 그림 전체가 리듬감 있고 역동적이며, 아울러 고통스럽고 폭력적이기도 하다.

언뜻 보면 폴록의 작업은 일정한 기준이나 원칙 없이 즉흥적으로 행해진 것 같지만 사실은 요행의 산물이 아니다. 그는 자신이 무엇을 하고자 하는지 잘 알았다. 계획을 행동으로 옮기기 전에 오랫동안 숙고했으며 결과가 만족스럽지 않으면 여러 번 다시 시도했다.

폴록의 작품을 향한 회의적인 시선도 많았다. 미술 평론가 에밀리 제나우어는 "그의 그림들은 헝클어진 머리카락 같다. 나는 그것들을 빗질하고 싶어진다"라고 썼다.

〈넘버 26A, 흑과 백〉
잭슨 폴록, 1948, 캔버스에 유채, 205×122cm, 파리, 퐁피두 현대 미술관

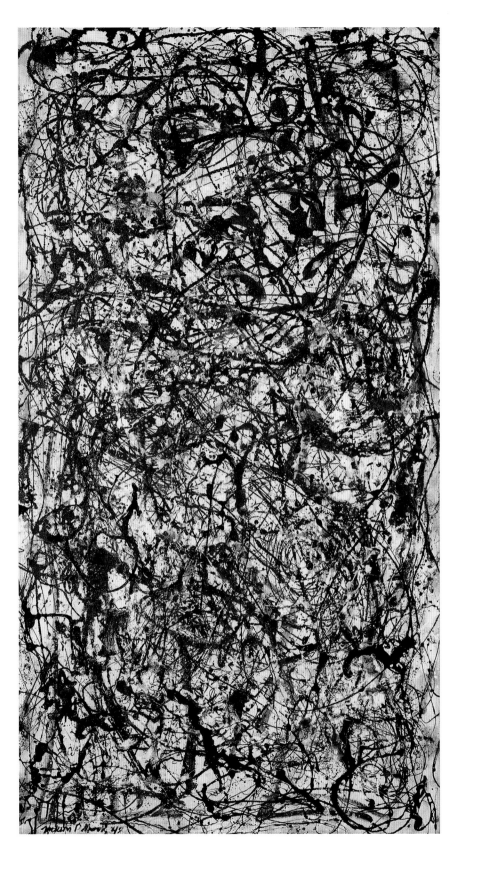

무제

Sans titre, 1973년

술라주가 말하길

"나는 검정에 대한 관심이 각별하다. 검정은 한편으로 극단과 어둠의 색이다. 검정보다 더 어두운 것은 없다. 다른 한편으로 검정은 밝은색이다. 나는 검정의 이런 두 가지 가능성에 주목하여 작업을 해 왔다."

모노크롬 회화(단색화)의 역사

1918	카지미르 말레비치, 〈흰색 위의 흰색〉
이브 클랭, 〈IKB**〉 연작	**1956-1962**
1960-1967	애드 라인하르트, 〈얼티미트 페인팅〉
피에르 술라주, 〈우트르누아르〉 연작	**1979 이후**

50가지 뉘앙스의 검정

피에르 술라주는 1940년대 중반부터 자신만의 추상회화 작품을 창안했다. 호두 껍데기에서 추출한 천연염료를 사용해 제작한 〈브루 드 누아〉가 대표적이다. 그의 독특한 스타일은 금세 주목을 받는다. 한스 아르퉁이나 프랑시스 피카비아 같은 대가들은 전후 세대의 미학과 확연히 구분되는 그의 작품에 찬사를 보냈다.

술라주의 작품에는 우리의 마음을 진정시킬 뿐만 아니라 스스로 성찰하고 탐구하게 만드는 무언가가 있다. 그도 이 점을 인정했다. 그는 동양의 서예나 선禪을 높이 평가한다고 말한다. 간결한 화면 구성은 화가가 남긴 붓의 필치나 행위의 궤적은 물론이고 도구의 경제성도 잘 보여 준다. 표면적으로 평온해 보이는 그의 그림은 단일 색조로 표현된 붓의 격렬한 움직임과 대조를 이룬다. 이러한 대조는 검은색과 흰색의 사용에서 비롯된다. 뚜렷하고 분명하게 드러나는 흰 종이와 밑칠 흔적이 비록 그림 전체를 압도하지는 않지만 마치 강렬한 빛이 뚫고 들어오는 것처럼 보여 우리의 시선을 끈다. 여기에 밝게 빛나는 검정이 한데 어우러진다.

술라주는 넓고 두꺼운 붓과 건물 도장용 솔을 사용했다. 이런 도구를 사용하면 화폭을 검은 띠 모양으로 넓게 채울 수 있고 그림에 장중한 느낌을 더한다. 이를 통해 그의 작품은 열정적이고 자유로운 창작 행위의 산물인 강한 힘을 얻게 된다. 화가는 통상 내면의 영역이라고 할 수 있는 곳으로 우리를 초대한다.

술라주는 이 작품을 제작하고 6년 후인 1979년부터 화폭 전체를 온통 검은색으로 칠한다. 처음에는 이러한 작품을 실패로 보았으나 다음날 아침 아내의 지지를 얻고 자신이 새로운 스타일을 만들어 가고 있음을 깨닫는다. 이렇게 '우트르누아르Outrenoir'*가 탄생했다. 그의 검은색은 빛과 만나 무수한 형상과 색을 만들어 낸다. 흰색의 도움 없이도 말이다.

〈무제〉
피에르 술라주, 1973,
종이 캔버스에 비닐계 안료,
153×108cm, 마르세유, 캉티니 미술관

―――――――――

* 우트르outre는 '~을 넘어서, 저쪽에'라는 뜻의 프랑스어 전치사이고 누아르noir는 '검은색'을 뜻한다.
** International Klein Blue

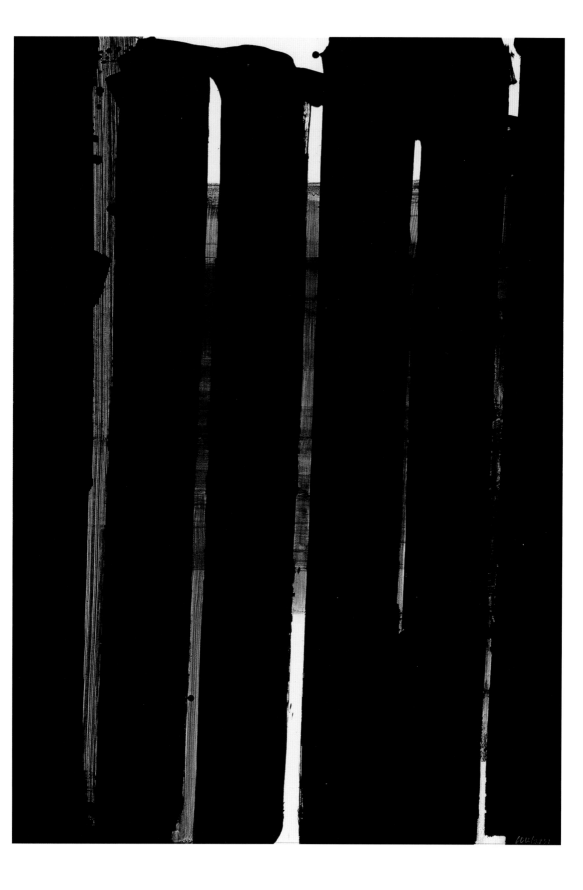

나는 전쟁을 기다린다

J'attends la guerre, 1981년

전쟁과 평화

프랑스 화가 뱅자맹 보티에는 1957년부터 그림을 그리기 시작했다. 생각이나 느낌 따위를 표현하고 전달하는 데 쓰는 언어는 일찍부터 그의 작업에서 큰 비중을 차지했다. 전위적 미술 운동인 신사실주의의 멤버이기도 한 그는 "예술은 새로워야 하고 신선한 충격을 줘야 한다"라는 슬로건을 내걸었다. 또한 존 케이지가 주창한 플럭서스Fluxus의 일원이었으며 프랑스 남부 니스에서 그 운동을 발전시켰다.

1958년 뱀Ben(뱅자맹 보티에의 예명)은 프랑스 니스에서 음반 가게를 운영하던 중 가게 안에 작은 전시 갤러리 '실험실 32'를 열었다. 그는 그곳을 곧 '모든 것을 의심하는 뱀'이라고 다시 이름 붙였다. 퍼포먼스 시리즈 '거리의 액션'과 다양한 예술 이벤트를 펼쳐 나가면서 다른 한편으로는 예술과 예술가의 지위에 대한 성찰도 이어 갔다. 손 글씨는 그가 선호하는 예술 매체가 되었다. 그는 이 방식으로 퍼포먼스의 의미를 전달하고 작품에 쓰인 도구에 일종의 사인을 남겼으며 더 나아가 순진해 보이는 글씨의 배열 아래 진리의 외침을 쟁쟁하게 드러내 보였다.

뱀은 1980년대 프랑스 구상회화의 동향을 대변한 '자유 구상figuration libre' 그룹의 대표 화가이며, 반反예술을 표방한 예술 운동인 '다다'의 맥락에 포함되기도 한다. 그의 그래픽 작품은 다소 터무니없는 과시와 아이러니가 특징이다.

손 글씨는 그의 작품에서 가장 눈에 띄는 요소인데, 화가는 이를 통해 삶에서 우리가 외면할 수 없는 금언들을 아포리즘 형태로 분명하게 드러낸다. 예컨대 그가 제시한 "나는 전쟁을 기다린다"라는 말을 살펴보자. 언뜻 볼 때 이 말은 어처구니없는 말이지만 곰곰이 따져 보면 "전쟁은 피할 수 없으며 임박하고 있다"라고 해석될 수 있다. 화가가 관람객의 경박이나 경시에 어떻게 맞서는지 보여 주는 사례다. 검정 바탕 위에 쓰인 그의 글씨는 하나의 사인 역할을 하며, 대중문화의 한복판에 있음을 드러낸다. 자기 주변을 살피는 데 급급해 정작 자신을 둘러싼 세상을 충분히 바라보지 않는 현대인의 단적인 모습을 엿볼 수 있다.

널리 사용된다는 증거

뱀이 자신의 손 글씨 작품을 팔기 시작한 건 1986년이다. 그로부터 10년 후, 그는 프랑스 다이어리 회사인 쿼바디스와 협업하여 다양한 작품을 내놓는다. 필통이나 수첩, 서류 정리함에 그의 작품이 검인처럼 여기저기 많이 찍혀 있는 이유다.

회화와 문자

1914	기욤 아폴리네르, 「대양-편지Lettre-Océan」
1919	프랑시스 피카비아, 〈이중으로 된 세상〉
1924	라울 하우스만, 〈ABCD〉
1928	르네 마그리트, 〈보편자 논쟁〉
1985	사이 톰블리, 〈야생의 강안에 꽃핀 사랑〉
1988	장 미셸 바스키아, 〈에로이카〉
2003	조르주 루스, 〈비현실〉

〈나는 전쟁을 기다린다〉
뱀, 1981, 캔버스에 아크릴,
162×130cm, 파리, 퐁피두 현대 미술관

J'attends
la guerre.

Ben

림보로의 하강

Descent into Limbo, 1992년

공空에 대한 공포

카셀 도큐멘타Kassel Documenta는 독일의 중부 도시 카셀에서 5년마다 열리는 국제 현대 미술제다. 1955년에 시작된 이래 현대 미술의 중요한 쟁점을 다룬 형식 실험의 장으로 많은 주목을 받고 있다. 1992년, 애니시 커푸어는 이 미술제에 독특한 작품 하나를 출품하는데, 이 작품으로 세계적인 예술가의 반열에 오른다.

당신은 작은 콘크리트 건물 앞에 있다. 여기에는 문이 달려 있어 열고 들어오라며 손짓하는 듯하다. 문을 열고 들어가면 무엇이 보이는가? 하얀색으로 칠한 방 한가운데 바닥에는 검은색 원반형 물체가 놓여 있다. 아니, 놓여 있는 것처럼 보인다. 사실 이것은 약 2.5m 깊이의 구멍이다. 커푸어는 주로 착시 현상을 이용한 작품을 만들면서 공간의 의미를 묻고, 우리의 공간 인식에 질문을 던진다.

화가는 〈림보로의 하강〉을 준비하면서 안드레아 만테냐의 고전 회화인 1475년 작 〈림보로 내려가는 그리스도Cristu baxando al Llimbu〉에서 영감을 얻었다고 밝혔다. 이 그림은 예수 그리스도가 십자가에 못 박혀 돌아가신 후에 고성소에 내려와 구원 받지 못한 자들을 구했다는 성경 이야기를 묘사한다. 삶과 죽음의 문제에 천착한 화가 커푸어에게 딱 맞아떨어지는 주제였을 것이다.

커푸어의 작품으로 돌아가 보자. 이 작품은 폐쇄적이고, 어쩌면 억압적일지 모를 공간에 설치되어 있다. 누구나 그곳을 벗어나야겠다고 생각할 것이다. 검은 안료로 칠해진 이 신비한 구멍을 통해 탈출할 수 있을지도 모른다. 인간은 본능적으로 어둠에 공포를 느끼지만 한편으로 그러한 어둠 속에서 평화로운 안식을 찾기 때문이다.

2014년부터 커푸어는 〈림보로의 하강〉을 위해, 빛을 거의 완전히 흡수해 실제로 빛을 비춰도 깊이를 알 수 없는 '반타블랙'이라는 검은 페인트로 움푹한 구덩이를 칠했다. 여기에 속은 관람객이 발을 헛디디기도 했으나 반타블랙이 빨려 들어가는 듯한 기분을 느끼게 하는 것은 사실이다. 검은 구멍 속에는 우리의 욕망과 공포, 희로애락의 감정이 숨겨져 있다. 이것은 무한이고 부재이며 바닥이 보이지 않는 우물이다. 정신의 변방에서 우리가 나누는 모든 이야기들의 우물….

반타블랙

2014년 영국의 나노 연구 기업 '서리 나노시스템즈 주식회사'에서 검정에 가장 가까운 반타블랙이라는 신물질을 군사용으로 개발한다. 이것은 빛을 99.965% 흡수해 실제로 빛을 비추면 이 색으로 덮은 표면이나 형태를 전혀 알아볼 수 없다. 2년 뒤, 커푸어는 개발사에 거액을 지불하고 반타블랙을 '예술적 목적으로 사용할 권리'를 독점으로 구매한다. 이에 전 세계 예술가들은 표현의 자유를 침해하는 행위라며 맹비난했다.

틈을 조심하세요

2018년 포르투갈 포르투에 위치한 세랄베스 현대 미술관의 전시회에서 〈림보로의 하강〉을 단순히 검은색 원반형 물체로 오인한 관람객이 발을 딛다가 그 속으로 빠지는 해프닝이 벌어졌다. 미술관 측은 경고 표시를 하는 등 안전 규정을 준수했다고 해명했다.

〈림보로의 하강〉
애니시 커푸어, 1992, 콘크리트와 벽토,
600×600×600cm,
포르투, 세랄베스 현대 미술관

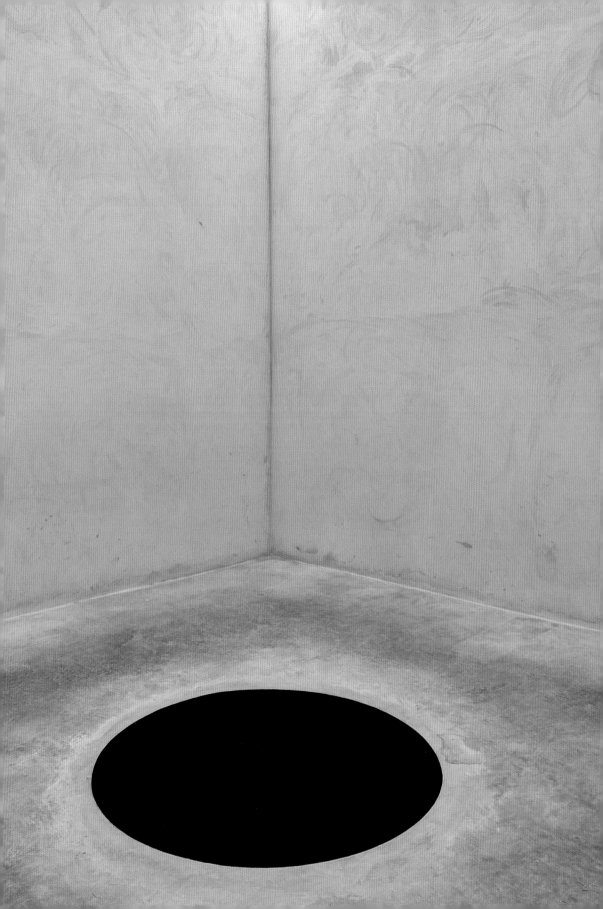

의외의 작품들

〈적회식 큰 잔〉
〈아그리파 포스투무스 빌라의 검은 방〉
〈코뿔소〉
〈현세의 덧없음-바니타스〉
〈가을의 징팅산, 또는 병에서 회복된 후의 첫 그림〉
〈카네이션〉
〈빅토르 위고의 초상〉
〈쿠르브부아: 달빛 아래 공장들〉
〈고독〉
〈적막〉
〈멕시코 가면〉
〈파란 눈의 여인〉
〈흑과 백〉
〈리듬 속에〉
〈귀걸이〉
〈피에타〉
〈회로〉
〈디테일 드로잉〉
〈여인들의 꿈〉

적회식 큰 잔

Red-figure pottery, 기원전 440년

적회식赤繪式과 흑회식黑繪式

기원전 550년경부터 아테네인은 '적회식'이라고 불리는 기법을 정교하게 발전시켜 도기를 장식했다. 이 기법은 그리스 국경을 넘어 유럽의 많은 나라에서 놀라운 성공을 거두었다. 섬세한 데생과 과감하고 간결한 형태 표현은 모든 경쟁자를 단숨에 압도했다.

고대 그리스에서 검정은 중요한 색조였다. 당시의 색채 이론이 검정과 하양이라는 서로 다른 두 개의 색에 바탕을 두고 있었기 때문이다. 따라서 도기화에서도 어두운색을 중시하여 흑색과 적색을 이용한 두 가지 기법이 발전했다. 가장 먼저 창안된 것은 '흑회식'인데, 가마에 구울 그릇의 표면 위에 인물을 검게 그린 후 그 세부는 철필로 새기는 방식이다. '적회식'은 인물 부분을 점토의 붉은 색깔 그대로 남긴 채 배경만 검게 칠한 뒤 그 세부를 가는 붓으로 세밀하게 그린다.

적회식으로 만들어진 오른편 큰 잔의 중앙에는 그리스풍의 띠 모양 장식으로 둘러싸인 원형 초상이 있다. 거기에는 두 사람의 모습이 그려져 있다. 덥수룩하게 수염을 기른 사람은 앉아서 파피루스 두루마리를 펼쳐 읽고 있고 맞은편에 서 있는 젊은 사람은 서판書板을 들고 있다. 도기에 새겨진 바에 따르면 두 사람의 이름은 각각 무사이오스와 리노스이며, 시인이자 음악가이다. 주로 신화 속 장면을 조형한 그때까지의 도기화의 경향과 달리 이 장면에는 예술 창작을 논하는 두 사람의 일상이 담겨 있다.

화가는 적회식으로 좀 더 자유롭고, 사실적이며, 과감하게 묘사할 수 있었다. 인간의 얼굴은 세밀하게 그려졌고, 신체는 생기와 탄력을 얻었으며, 몸을 감싸고 있는 옷의 주름뿐만 아니라 인물의 감정까지 정교하게 묘사되었다. 회화 양식의 급속한 변화는 조각 분야에서의 기술 발전으로 이어졌다.

"도자기의 검정은 강렬하고 화려하다.
 표면이 빛을 반사하지도 않는다. 디테일과 대비를 퇴색시킬 정도다."

존 보드먼

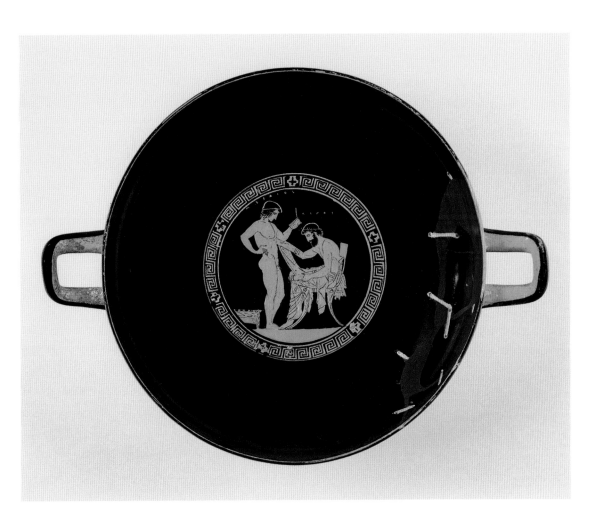

〈적회식 큰 잔〉
에레트리아 회화, 기원전 440년, 도자기,
파리, 루브르 박물관

아그리파 포스투무스 빌라의 검은 방

The black room, Villa of Agrippa Postumus, 기원전 10년경

방금 회를 칠한 위에a fresco

빌라의 벽화 장식은 프레스코 기법으로 조성되었다. 석회에 물을 섞으면 수산화칼슘이 되는데 이게 공기 중의 이산화탄소와 만나 탄산칼슘이 된다. 이 회반죽을 벽에 바르고 칠이 마르기 전에 물에 갠 안료로 (검은색의 경우 목탄이나 그을음을 이용하여) 그 위에 그림을 그리는 것이 프레스코다. 안료가 석회 속에 깊이 스며들어 그 자리에서 건조된 후 고정되기 때문에 그림의 수명이 오래 유지된다는 장점이 있다.

시공을 초월한 검정

벽화 장식은 그리스 시대에 발전하기 시작했다. 기원전 2세기부터 로마인은 그리스의 기법을 받아들였고, 곧이어 로마의 저택 건축에서 중요한 자리를 차지했다.

로마 제국의 귀족이나 부유층이 이탈리아 남부의 나폴리 해안가에 별장을 소유하는 것은 흔한 일이었다. 나폴리에서 남동쪽으로 약 20km 거리에 있는 보스코트레카세 근처에 위치한 아그리파 포스투무스의 빌라는 소유자의 이름을 딴 곳이었다. 아그리파는 아우구스투스 황제의 측근이자 황제의 딸 율리아의 남편이었다. 그가 기원전 12년에 사망하자, 그의 빌라는 갓 태어난 아들의 소유가 된다. 아직 어린 아들을 대신하여 어머니인 율리아가 집의 개축 문제를 맡게 되었는데, 그녀는 특히 실내 벽화 장식에 심혈을 기울였다.

새롭게 장식된 방들 가운데 '검은 방'으로 불리는 곳은 신비롭고 우아한 분위기를 풍긴다. 화려하고 육중한 디자인 대신에 소박하고 정제된 모티프를 중심으로 하기 때문이다. 여기에는 원근법이나 입체감의 효과도 없다. 가장 눈여겨볼 부분은 모노크롬 블랙의 사용으로, 전대미문의 현대적 방식으로 추상을 시도한 것이라 할 수 있다.

아그리파 포스투무스의 빌라는 당시 새롭게 유행하던 칸델라브라 장식을 벽화에서 선보인다. 가느다란 기둥, 크고 작은 출입문 세 개, 그리고 식물 모양을 한 금속 재질의 거대한 촛대 장식이 특징인데, 꼭대기 장식은 보석으로 치장했다. 여기에 아폴론을 상징하는 백조를 그려 넣었고 당시에 병합된 이집트 문화를 반영하는 동양의 모티프도 새겨 넣었다.

빌라의 내부를 장식한 검은색 프레스코화는 바닥의 흑백 모자이크 장식과 어우러져 실내 공간에 정갈하고 신비로운 분위기를 불어 넣었다. 어둠이 내리자 환하게 불을 밝힌 검은 방의 모습을 상상해 보라. 마법의 세계에 온 듯할 것이다!

"밤은 밤 속에 자신을 숨긴다."

세네카

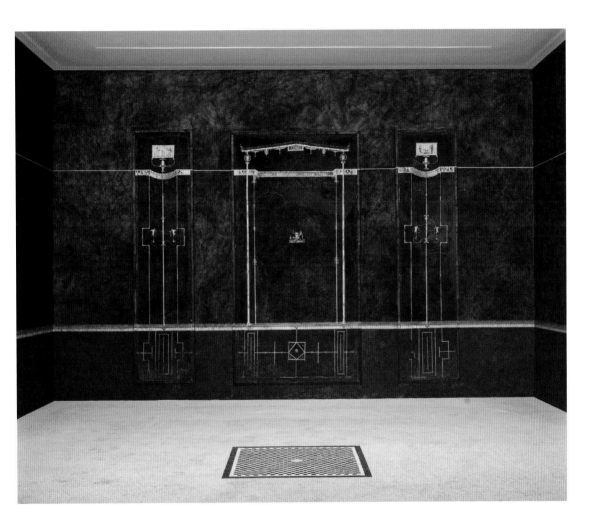

〈검은 방〉
보스코트레카세, 아그리파 포스투무스의 빌라,
기원전 10년경, 프레스코화,
뉴욕, 메트로폴리탄 미술관

코뿔소

Rhinoceros, 1515년

예술가에게 영감을 준 동물

1474	장바티스트 우드리, 《클라라》
앙리 알프레드 자크마르, 《코뿔소》	**1878**
1956	살바도르 달리, 《레이스를 걸친 코뿔소》
프랑수아 자비에 라란느, 《코뿔소 II》	**1966**
1999	니키 드 생팔, 《코뿔소》
자비에 베이앙, 《코뿔소》	**2000**

맹수

1515년 5월 20일, 포르투갈 리스본에 코뿔소 한 마리가 도착했다. 인도 구자라트 술탄국의 왕 무자파르 샤 2세가 포르투갈의 왕 마누엘 1세에게 보낸 외교용 선물이다. 로마 제국 시절 이후 유럽에서 목격된 적이 없던 코뿔소는 이때부터 왕실 동물원에 모습을 드러내며 많은 사람을 매료한다.

독일 출신의 인쇄업자 발렌팀 페르난데스는 리스본에서 코뿔소를 본 뒤 이를 상세히 묘사한 다음, 가이우스 플리니우스 세쿤두스와 스트라본의 설명을 덧붙여 뉘른베르크 길드 소속의 친구에게 보냈다. 당대 최고의 판화가이자 예술 이론가였던 알브레히트 뒤러도 이 편지와 스케치를 볼 기회가 있었다. 뒤러는 실제로 코뿔소를 본 적이 없었지만, 코뿔소에 대한 자료를 토대로 이 거대한 동물을 자세하게 드로잉한 후 목판화로 제작하였다.

　뒤러의 코뿔소는 실물과 아주 동떨어진 것은 아니지만, 이국의 문화와 지식에 매료된 인문주의자의 상상력이 낳은 산물이라 할 수 있다.

　코끼리의 꼬리를 지니고 등에는 전설의 동물 일각수처럼 작은 뿔이 솟아 있으며, 표피는 단단한 철제 갑옷으로 뒤덮인 듯한 모습이다. 비록 실제 코뿔소를 정확히 재현하고 있지 않지만 뒤러의 목판화는 입체적이고 생생한 묘사로 높은 완성도를 보여 주었다.

　뒤러는 판화를 예술의 지위에 올려놓았고, 1450년경 독일의 구텐베르크가 발명한 인쇄술은 판화의 보급에 날개를 달아 주었다. 이때부터 사람들은 세상을 흑백으로 보게 된다. 뒤러가 그린 코뿔소 그림은 유럽에서 인기가 매우 높았고, 수년간 5천 장의 복사본이 판매되었다. 아울러 그가 그린 그림은 18세기 중반까지 자연사 자료집에서 교범이 되는 목판화로 사용된다.

　리스본의 코뿔소는 어떻게 되었을까? 마누엘 1세는 코뿔소를 메디치 가문의 교황 레오 10세에게 선사하기로 한다. 1515년 12월, 코뿔소는 다른 귀중품들과 함께 로마로 가는 배에 실렸다. 하지만 항해 도중 갑작스러운 폭풍우를 만났고, 갑판에 쇠사슬로 묶인 코뿔소는 익사하고 만다. 이 사고로 코뿔소는 더욱 유명해졌지만 한편으로 동물에 대한 인간의 잔인한 욕심을 상기시킨다.

"코끼리 정도의 크기이나 더 짧은 다리를 가졌고,
색은 회양목과 같다."

가이우스 플리니우스 세쿤두스

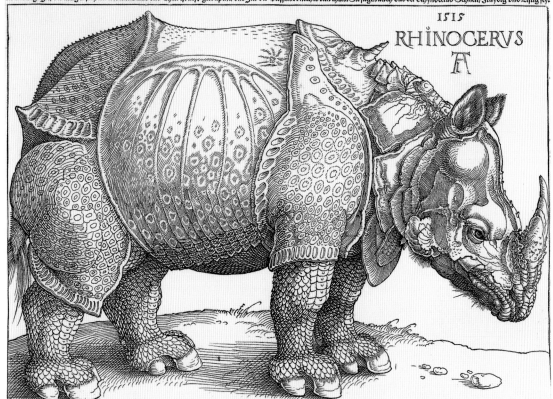

〈코뿔소〉
알브레히트 뒤러, 1515, 목판화,
21.4×29.8cm, 런던, 영국 박물관

현세의 덧없음-바니타스

Vanitas, 1515년

낯익은 여인

〈현세의 덧없음〉에 등장하는 여인은 티치아노의 다른 작품, 예를 들면 〈거울을 보는 여인〉, 〈살로메〉, 〈플로라〉 등에서도 볼 수 있다.

허영과
진귀한 보석

그림자의 의미

베네치아에서는 색채를, 피렌체에서는 데생을 중시했다. 베네치아파와 피렌체파가 대립하고 충돌하면서 이전보다 더 융합적인 구성이 생기고, 붓 터치는 줄거나 훨씬 자유로워진다.

조르조네는 16세기 베네치아 르네상스 양식의 창시자로 일컬어진다. 그는 자연의 경치를 주인공으로 삼은 풍경화로 새로운 장르를 개척했고, 레오나르도 다 빈치가 명명한 스푸마토 기법을 약간 변화시켜 물체의 윤곽선을 자연스럽게 번지듯 그렸으며 명암도 섬세하고 부드럽게 표현했다. 티치아노는 거장 조르조네의 기법을 계승하면서도 자신만의 독특한 화풍을 가미하였다. 그는 모델의 심리를 탁월하게 그렸는데, 이런 점이 그의 그림에 전례 없는 생동감을 불어넣었다.

티치아노의 초상화에서는 어두운 색조로 칠한 배경과 밝고 선명한 색조의 인물이 뚜렷한 대조를 이룬다. 그림 속 인물이 여성인 경우에는 특히 유백색 피부가 돋보인다.

〈현세의 덧없음〉에서 어둠은 여인의 얼굴과 피부를 돋보이게 할뿐더러 그 나름의 존재 이유가 있다. 이에 대해 알고 싶으면 고개를 숙여 그림을 좀 더 자세히 들여다보아야 한다. 특히 모델이 들고 있는 거울 속 풍경을 유심히 살펴보라. 무엇이 보이는가? 온갖 진귀한 보석과 반짝이는 금화가 있고, 그 뒤에는 짙은 어둠이 깔려 있다. 어둠 속에는 한 여자가 불안한 표정으로 꺼져 가는 촛불을 들고 서 있다. 그녀는 주인의 금은보화를 정리하고 있는 하녀일까?

티치아노는 '허영'의 알레고리를 우리에게 제시하고 있다. 화가가 여기서 나타내고자 했던 것은 육체적 허영이 아니라 물질적 허영이다. 물질적 풍요로움은 그림 속 여인을 매우 당당하고 차분하며 관능적으로 만들었다. 티치아노의 그림은 두 개의 장면을 대비시킨다. 한쪽에는 이상적인 개인이 있고, 다른 한쪽에는 인간이 처한 불완전한 현실이 있다. 밝은 빛 속에는 보란 듯이 모습을 드러내는 한 인물이 있고, 어둠의 그림자 속에는 우리가 가장 부끄러워하는(아닐 수도 있지만) 비밀이 몸을 숨기고 있다.

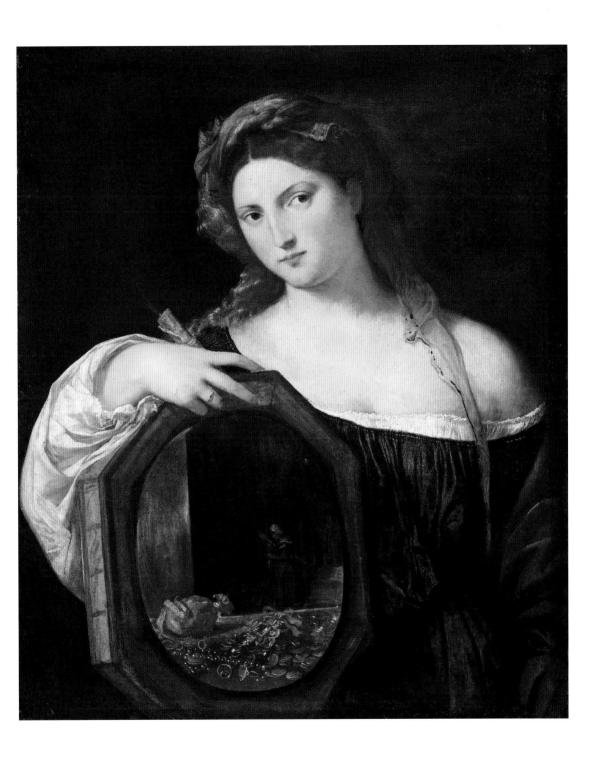

〈현세의 덧없음〉
티치아노, 1515, 캔버스에 유채,
97×81.2cm, 뮌헨, 알테 피나코테크
→ 다음 페이지 〈현세의 덧없음〉 부분화

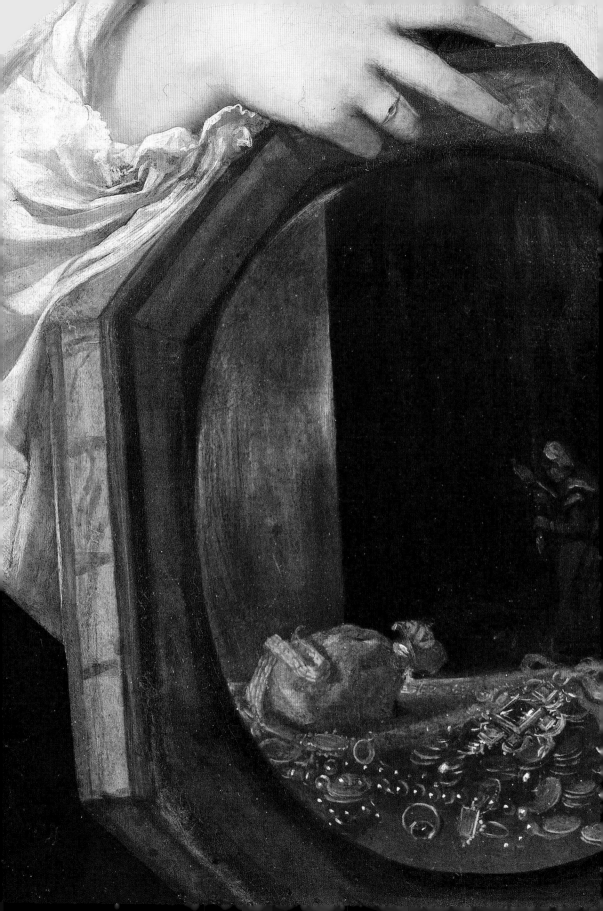

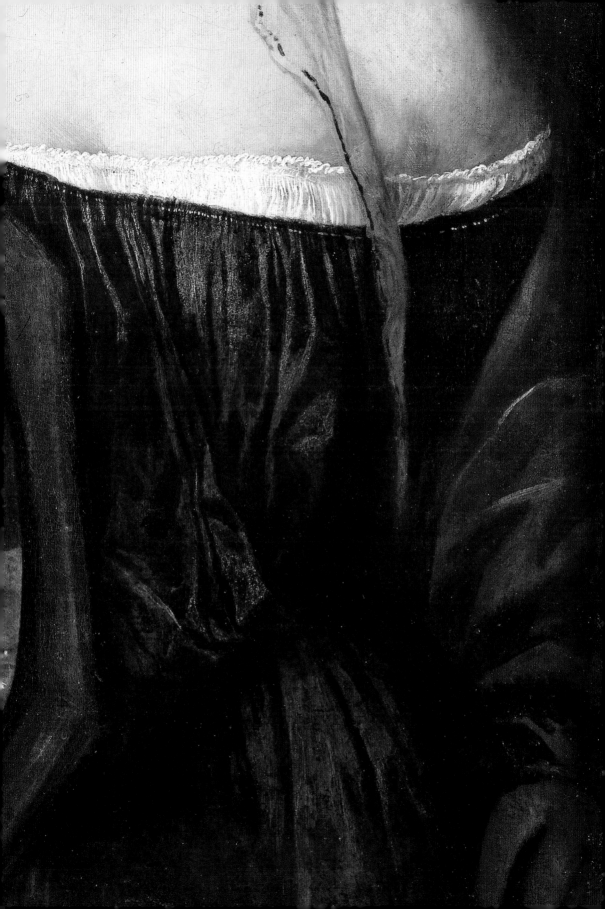

가을의 징팅산

Jing Ting Mountain in autumn, 1671년

먹의 역사

먹의 시초는 분명치 않다. 인도에서 시작되었다는 이야기도 있지만 현재 사용되는 먹은 한나라 때 만들어졌다고 전해진다. 처음에는 흑연으로 만든 석묵을 쓰거나 석묵을 물에 녹인 뒤 옻을 섞어서 사용했다. 나중에는 송진을 태워서 만들거나 기름을 태운 그을음을 가지고 만들었다. 고형제인 먹은 벼루에 갈아 액체 상태로 만들어 사용한다.

그림을 사유하다
———
1705년경 석도는 자신의 체험을 바탕으로 그림에 임하는 이치와 자연의 관계를 기술한 『고과화상화어록苦瓜和尚畵語錄』이란 책을 저술한다. 이 책은 그의 예술 철학과 미학적 성찰을 담고 있는 것으로, 중국화론에서 불후의 저작이기도 하다.

산이 얼마나 아름다운지

수묵화는 중국의 주요 예술 장르다. 그림을 그려 넣는 천으로 주로 비단을 사용했는데, 문인화가文人畵家들이 수묵화를 즐겨 그렸기 때문에 대상을 화폭에 재현하는 것뿐만 아니라 이야기성도 중요하게 여겼다.

중국 전통 회화의 아름다움을 감상하기 위해서는 그림이 그려진 두루마리를 펼치는 수고를 해야 한다. 물론 완전히 펼쳤을 때 마주할 풍광을 생각하면 충분히 그럴 만한 가치가 있다. 그림 속 이야기는 움직이지 않고 조용히 멎어 있다. 인내심을 가지고 감상하길.

석도(법명 도제道濟)는 수묵화를 치유와 명상의 예술로 승화시켜 후세에 전한 화가·서예가 중 한 사람이다. 그는 명나라 종실 정강왕靖江王의 후예로, 황실 내부로 친족이 죽자 궁에서 도망쳐 일찍 출가했다. 이후 전국 각지의 절을 다니며 방랑했는데 이것이 그의 정신세계에 큰 영향을 미쳤다. 그가 특히 그림에 담고자 했던 건 일생 동안 다닌 산천의 아름다움과 광대함이다. 〈가을의 징팅산〉의 구성은 산과 물이 각각 층을 이루는 전통 수묵화의 방식을 따른다. 이런 단계적 구성으로 자연을 보는 관점이 명확해진다. 예를 들면 아래에서 위로 그림을 읽어 가면서 우리는 길을 발견하고, 그 길을 따라가다 폭포에 이르며, 산을 향해 그리고 마침내 무한한 하늘로 올라간다.

석도는 먹색을 기본으로 하고 그 외의 색채를 보조적으로 사용해 그림을 그렸다. 촘촘하게 선을 그어 그늘을 나타내거나, 강인한 필력과 명료한 윤곽선으로 장면의 관조적 심미성과 신비로움을 돋보이게 했다. 그림 속 풍경은 저절로 그렇게 생겨난 듯 자연스럽지만, 붓놀림이 아예 드러나지 않는 것은 아니다. 석도는 야생의 자연이 거칠고 투박하다는 점을 부정하지 않는다. 그리고 우리가 이 혼란한 세상에서 쉬어 갈 수 있도록 공空을 그리길 주저하지 않는다. 아니, 무모하리만치 희게 쓿은 멥쌀 같은 종이가 그대로 드러나도록 내버려 둔다는 말이 정확하겠다.

석도는 '돌의 물결'이라는 뜻이다. 산수를 아우르기에 이보다 적합한 이름이 있을까? 화가는 이렇게 말했다. "한때 산천이 나의 화폭과 화법을 빌려 나에게서 태를 벗더니[山川 脫胎於予] 이제 내가 산천에서 태를 벗고[予脫胎於 山川] 산천과 내가 진정한 정신으로 만날 수 있게 되었다."

〈가을의 징팅산〉
석도, 1671, 종이에 수묵화,
86×41.7cm, 파리, 기메 박물관

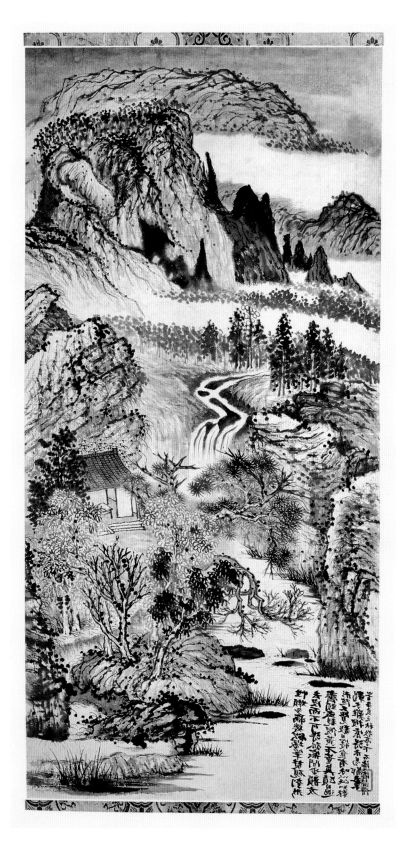

카네이션

OEillets, 1877년

선물하는 즐거움

1860년대부터 앙리 팡탱라투르는 수수한 바탕색 위에 과일과 꽃을 그렸는데, 그의 작품들은 특히 영국에서 놀라운 성공을 거두게 된다. 영국 애호가들에게 그를 소개한 이는 화가 휘슬러였다. 팡탱라투르는 처음에 재정적 어려움을 해결하기 위해 정물화를 그렸지만 이내 그가 가장 선호하는 주제가 되었다.

싱싱한 꽃들로 굼실대는 한 아름의 꽃다발을 '정물靜物'이라 이르니 모순적이다. 그런데 팡탱라투르의 정물화에는 카네이션이 그려져 있다. 흔히 죽음을 연상케 한다고 하는 꽃 말이다. 카네이션은 오랫동안 몰리에르와 연관된 전설 때문에 병적인 평판에 시달렸다. 프랑스의 극작가 겸 배우인 몰리에르는 〈상상으로 앓는 환자Le Malade imaginaire〉를 공연하던 중 무대에서 쓰러졌고, 그날 밤 집에서 사망하였다. 그때 무대 위에서 그가 손에 들고 있던 꽃이 카네이션이었다. 그 이후 사람들은 카네이션을 살아 있는 사람보다는 죽은 사람에게 바쳤다. 하지만 전통적으로 카네이션은 열정이나 행운, 사랑, 심지어 노동을 상징하는 평판이 좋은 꽃이었다. 따지고 보면 질병이나 불길함과는 전혀 무관한 꽃인 것이다. 그렇다면 팡탱라투르는 왜 여기에 카네이션을 그려 넣었을까? 죽음이나 사랑을 이야기하려던 것일까? 아니면 둘 다인 걸까?

　그림 속 꽃들은 말라서 생기를 잃은 모습이다. 17세기 네덜란드 화가들의 정물화나 18세기 프랑스 정물화가 샤르댕의 작품을 연상시킨다. 다양한 색조의 카네이션들은 어두운 배경과 대조를 이루는데, 그림의 안쪽을 암흑처럼 어둡게 묘사해서 꽃들이 상대적으로 더 밝아 보인다.

　어둡고 캄캄한 배경은 슬픔을 불러일으키지 않고 함께 있는 꽃들을 돋보이게 한다. 이런 구성으로 우리는 카네이션에 더욱 집중할 수 있다. 이 그림에서 절대적 존재인 바로 그 꽃에 말이다. 카네이션이 넘실거리는 꽃다발은 우리를 격려하며 시적이고 감상적인 분위기로 이끈다.

꽃말

- 아네모네(믿음)
- 수레국화(상냥함)
- 노란 수선화(욕망)
- 백합(고귀함)
- 물망초(우정)
- 붉은 장미(열정)
- 제비꽃(순진한 사랑)

꽃이 등장하는 그림

1606	얀 브뤼헐, 〈질그릇에 꽂힌 작은 꽃다발〉
장 바티스트 우드리, 〈오렌지 나무〉	1740
1864	에두아르 마네, 〈작은 받침대 위에 놓인 모란 꽃병〉
빈센트 반 고흐, 〈열두 송이 해바라기〉	1888
1889-1890	폴 세잔, 〈푸른색 화병〉
오딜롱 르동, 〈붉은 양귀비꽃이 담긴 꽃병〉	1895
1964	앤디 워홀, 〈꽃〉
게르하르트 리히터, 〈백합〉	2000

"아무도 없는 화실에서 홀로 정물들과 작업할 수 있어
 참으로 행복하다."

 앙리 판탱라투르

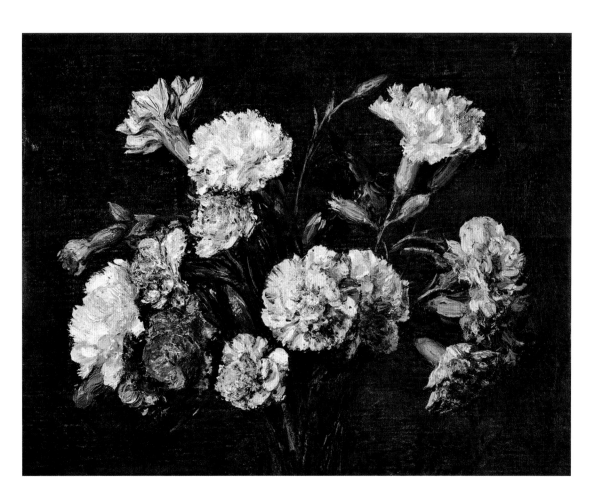

〈카네이션〉
앙리 판탱라투르, 1877, 캔버스에 유채,
220×270cm, 파리, 오르세 미술관

빅토르 위고의 초상

Portrait de Victor Hugo, 1879년

한 시대를 풍미한 현자

1870년, 빅토르 위고는 당시 유명했던 정치적 망명을 겪고 프랑스로 돌아온다. 그는 루이 나폴레옹 보나파르트가 쿠데타로 제2제정을 수립하자 이를 비판하고 망명길에 올라 19년을 벨기에와 영국 해협의 섬들에서 지냈다. 레옹 보나가 그린 위고의 초상화에는 작가인 동시에 임기 3년 차인 상원 의원의 모습이 담겨 있다.

보나의 작품은 그가 기획한 '위대한 인물' 연작 중 하나다. 그는 위고뿐만 아니라 쥘 페리, 레옹 강베타, 루이 파스퇴르, 소小 뒤마와 같은 유명인들도 그렸다. 특히 위고 초상화는 대중에게 엄청난 사랑을 받는다. 작품이 이렇게 큰 관심을 받게 된 것은 화가가 모든 장식적 요소를 걷어 내고 확고한 신념을 가진 정치인이자 천재 시인으로서의 위고, 특히 한 인간으로서의 위고에 초점을 두고 그린 데에 그 이유가 있다. 그가 표현하고자 했던 것은 일종의 '심리적 초상화'였다. 단지 위고가 화폭을 차지한다는 것만으로도 이 작품은 영광스럽기 이를 데 없다.

검정이 무대로 진입하는 것은 바로 이 지점이다. 검정은 그림 전체를 뒤덮고 있지만 불안감이나 두려움을 자아내지는 않는다. 무엇보다도 여기서의 검정은 영향력 있는 인물의 우아함을 상징한다. 당시 부르주아들은 검은색 의복을 걸쳤다. 그림 속 검정은 또한 화가가 스페인에서 발견한 색이었다. 그는 젊은 시절, 프라도 미술관에서 티치아노와 벨라스케스의 작품을 직접 보고 그들이 사용한 검정을 면밀히 관찰할 수 있었다. 마지막으로, 그림 속 검정은 흰색과 대조를 이루며 하얀 부분을 더욱 선명하게 해 준다. 이를 통해 위고의 하얀 손은 작가의 상징으로, 하얀 얼굴은 주의 깊은 사상가의 모습으로 표현되고 있다.

그러나 정적인 자세 그 이면에는 어떤 소동이나 흥분 같은 것이 도사리고 있다. 덥수룩한 머리털에 손가락으로 왼쪽 옆머리를 짚고 있는 모습은 영감을 받아 '유레카'를 외치는 것처럼 보인다. 천재 작가 위고는 무엇을 생각해 낸 것일까.

보나는 위고의 모습을 마치 사진을 찍듯 매우 사실적으로 그렸다. 그러나 그를 추상적 아이콘으로 만들지는 않았다. 그림 속 인물은 뭇사람들의 상상 속에 있는 위고이며 바로 식별이 가능한 환영幻影, 즉 그의 화신化身이다.

그림에 찬사를 보내다

프랑스의 소설가이자 미술 평론가 조리스 카를 위스망스는 보나의 그림에 대해 이렇게 적었다.
"검붉고 칙칙한 무언가가 그림을 가득 채우고 있는 가운데, 한 줄기 빛이 먼지로 뿌연 창문을 통과해 들어온다. 보나 는 이런 조명을 배치하여 검정 바탕에서 보랏빛 살결을 없앰으로써 작은 '트롱프뢰유 trompe-l'œil'*를 구현했다. 위고의 포즈는 평범해 보이나 호메로스의 책에 팔꿈치를 기댄 부분에서 화가가 표현하고자 하는 바를 엿볼 수 있다.

작가의 초상

1753	모리스 캉탱 드 라투르, 〈장 자크 루소〉
1767	루이 미셸 판 루, 〈작가 드니 디드로〉
1836	루이 불랑제, 〈오노레 드 발자크〉
1839	오귀스트 샤르팡티에, 〈조르주 상드〉
1868	에두아르 마네, 〈에밀 졸라〉
1892	자크 에밀 블랑슈, 〈마르셀 프루스트〉

* 실물로 착각할 정도로 정밀하고 생생하게 묘사한 그림

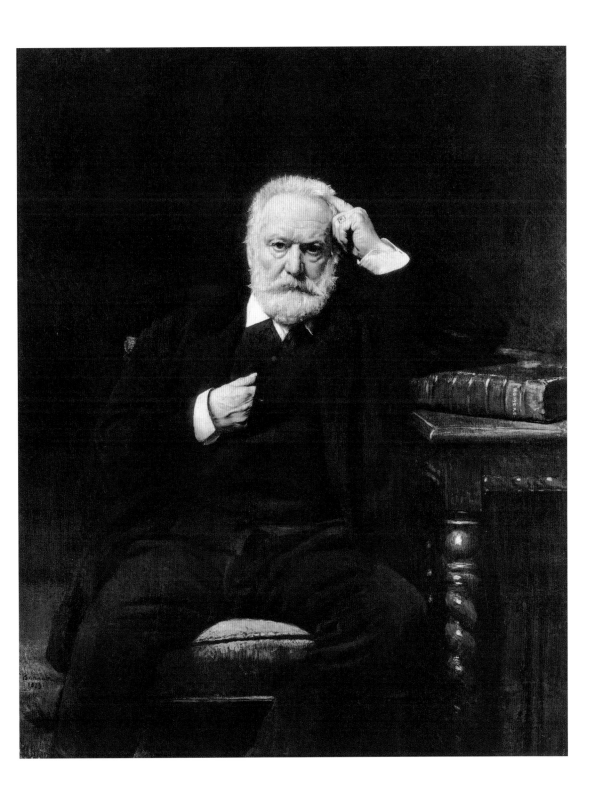

〈빅토르 위고의 초상〉
레옹 보나, 1879, 캔버스에 유채,
137×109.1cm, 건지 섬, 빅토르 위고 박물관

쿠르브부아: 달빛 아래 공장들

Courbevoie: usines sous la lune, 1882 - 1883년

콩테의 발명

1795년까지 연필심은 영국의 흑연 광맥에서 추출한 흑연을 굵은 철사 모양으로 뽑아 나무에 끼우거나 종이로 말아 사용했다. 그러나 프랑스 혁명 이후 대륙 봉쇄령으로 원료 수입이 어려워지자 프랑스 정부는 과학자 니콜라 자크 콩테에게 이와 유사한 연필심의 발명을 의뢰했다. 콩테는 흑연과 점토를 혼합하고 이를 반원통형의 서양 삼나무 안에 넣고 구워 소묘용 연필을 만들었다.

새로운 세상

19세기에 서유럽은 농업과 수공업에서 상업과 공업 중심의 사회로 바뀌었다. 가장 혁신적인 변화는 섬유와 제철 분야에서 일어났고, 철도의 출현으로 교통 분야에도 많은 변화가 생겼다. 공장은 가내 노동을 대신했고 프롤레타리아를 새로운 사회 계층으로 정의했다.

소묘의 예술

조르주 쇠라는 젊은 나이에 사망해 많은 작품을 남기지 못했지만, 현대미술에 끼친 영향은 막대했다. 그는 특히 점묘법으로 20세기 회화의 새로운 장을 열었다.

쇠라는 연필, 목탄 따위를 사용해 사물의 형태와 명암을 강조하는 소묘로 미술에 입문했다. 일찍부터 삽화에 재능을 보여 왔지만 국립 미술학교École des Beaux-Arts의 아카데믹한 노선과 거리를 두고 자기만의 독자적인 화풍을 개척한다. 그는 소묘를 하며 고유한 색채 이론, 특히 색채 대비와 보색 관계에 관심을 가지게 되었다. 그는 검정과 하양을 같이 놓았을 때 서로 어떤 영향을 주고받는지를 중점적으로 연구했다. 또한 색조의 미묘한 차이로 드러나는 깊이와 정취를 위해 화가의 제스처뿐만 아니라 도구도 매우 중요하다고 여겼다.

쇠라는 소묘용 연필의 일종인 콩테Conté를 주로 사용했다. 콩테는 농담濃淡이 뚜렷하고 고착성이 있어, 종이의 고르지 않고 우툴두툴한 표면에 녹아 섞이면서 비어 있는 흰색 면을 움푹 패어 보이게 한다. 그리하여 빛과 그림자의 대조로 선이나 윤곽이 갖추어지는 것이다.

〈쿠르브부아: 달빛 아래 공장들〉에서 화가는 우리의 시선을 어딘지 알 수 없는 구역으로 데려간다. 얼기설기 늘어져 있는 그곳은 검은색이 지배하고 있다. 한 걸음 뒤로 물러서면 그림 속 요소들이 더욱 명확하게 보인다. 육중한 건물이 수평으로 길게 늘어서 있고, 거대한 굴뚝이 우뚝 솟아 있다. 그림의 중심점인 달이 밤의 신비를 간파하고 하늘에 또렷이 모습을 드러낸다. 달빛 아래에서 검정의 농도는 더욱 짙어 보인다. 화가가 콩테를 사용해 애지중지 만들어 낸 '어두운 빛lumière noire'을 이것으로 정의할 수 있을 것이다.

쇠라의 그림은 19세기 산업사회에 대한 문제의식이 돋보이는 작품이다. 산업혁명과 그 이후에 등장한 새로운 세상은 사람들에게 밝은 미래를 약속했지만, 다른 한편으로 노동자들을 이름 없는 사람들로 전락시켰다. 그림자 취급을 받는 사람들로 말이다.

"쇠라의 검정과 하양은 그 어떤 그림의 검정과 하양보다
더 밝고 다채롭다."

폴 시냐크

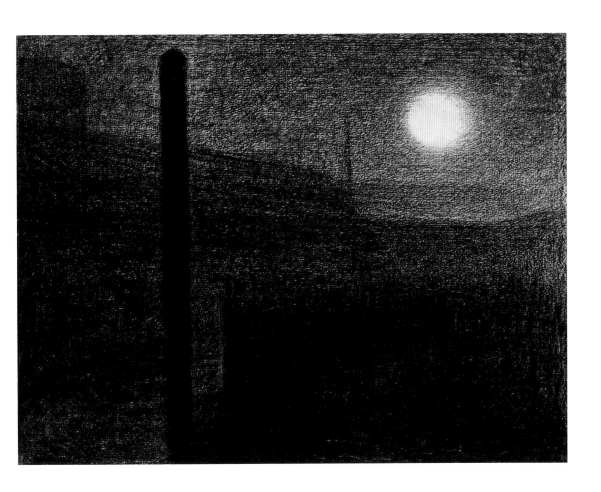

〈쿠르브부아: 달빛 아래 공장들〉
조르주 쇠라, 1882-1883, 연필 소묘,
24×31cm, 뉴욕, 메트로폴리탄 미술관
→ 다음 페이지 〈쿠르브부아: 달빛 아래 공장들〉 부분화

고독

La Solitude, 1891년

금지된 여인

'수수께끼 같고, 신비롭고, 해독할 수 없는…' 페르낭 크노프가 예술을 설명할 때 종종 썼던 단어들이다. 그는 영국 라파엘 전파의 영향을 받은 벨기에 상징주의 화가였고, 신화를 회화에 관한 성찰의 중심에 끌어들여 작품을 제작했다.

크노프가 표방하는 신화들은 이상화된 여성을 찬양한 것이다. 화가는 거의 강박적으로 자신의 여성 모델들을 몽환적 세계로 집어넣고, 그 속에 고대의 신비주의적 모티프도 함께 뒤섞었다. 후대의 사람들은 그를 주로 그림으로 기억하지만 그는 사진에도 열중했던 예술가다. 특히 그는 자신의 누이이자 연인이었던 마르그리트의 제스처를 연구하는 데 몰두했다. 크노프는 사진작가인 아르센 알렉상드르와 공동 작업을 했고, 그에게 자기 작품의 복제를 요청했다. 또한 인화된 사진에 연필이나 수채화로 장식하는 것을 즐겼다. 이미지를 자신의 기준에 맞게 조절하고 그 결과물 역시 온전히 자신의 것으로 삼고자 했던 듯하다.

〈고독〉은 크노프 자신이 찍은 사진을 바탕으로 그린 것으로, 그의 모노크롬 미학과 금속성 광택의 공정을 잘 보여 준다. 화가는 남녀 양성의 면모를 지닌 당당하고 호전적인 여성을 그림에 담았는데, 마치 짧은 머리칼에 전투용 검을 든 잔 다르크 같다. 그녀가 걸친 검정 드레스는 갑옷을 닮았지만 19세기 말의 옷이 전형적으로 이런 형태였다. 그녀의 앞쪽으로는 수정으로 만든 공이 세워져 있는데 그 속에 '흐르는 시간'을 상징하는 시든 꽃이 들어 있어 신비로운 분위기가 한층 두드러진다. 이런 몽환적 분위기는 작품의 어두운 색조로 더욱 강화된다. 현실과 꿈, 물질과 비물질이 만나는 어떤 지점에 잠겨 있는 듯하다. 모방과 창조가 동시에 이루어지는 사진의 공간을 잘 드러내는 은유라 할 수 있다.

화가는 자신의 뮤즈를 액자 속에 잘 가두었다. 어느 누구도 감히 그녀를 건드려서는 안 된다는 듯이. 거의 은둔에 가까운 생활을 했던 그는 이상적 여인의 환상이자 금지된 사랑의 대상인 자신의 누이를 끊임없이 그림으로 그렸다.

〈고독〉
페르낭 크노프, 1891,
색연필로 장식한 사진,
30.5×11cm,
브뤼셀, 벨기에 왕립 미술관

적막

Solitude, 1893년

영감을 주다

해리슨은 1896년 여름 브르타뉴 지방의 베그 메이유에 머물 때 마르셀 프루스트와 작곡가 레날도 안을 초대해 함께 석양을 감상한다. 훗날 프루스트는 『꽃핀 소녀들의 그늘에서A l'ombre des jeunes filles en fleurs』에서 해리슨을 모델로 엘스티르라는 인물을 만들어 낸다.

물과 물가의 풍경

1633	살로몬 판 라위스달, 〈풍경〉
카스파르 다비트 프리드리히, 〈달빛 아래 바닷가〉	**1818**
1823-1826	조지프 말러드 윌리엄 터너, 〈수면 위의 황혼〉
귀스타브 쿠르베, 〈바다〉	**1871**
1872	장 바티스트 카미유 코로, 〈시골 물가의 저녁〉
클로드 모네, 〈바다 위의 그림자: 푸르빌의 절벽에서〉	**1882**

흐리터분한 물

토머스 알렉산더 해리슨은 미술을 전공하고 미국 정부의 태평양 연안 탐사대에서 삽화가로 활동했다. 1879년 파리에 정착해 국립미술학교에서 공부하면서 자신의 탐사 경험과 브르타뉴 체류에서 관찰한 바를 그림에 나타내려고 노력했다.

〈적막〉은 호숫가에서 바라본 고요하고 쓸쓸한 밤 풍경을 그리고 있다. 엷게 빛나는 달빛에 환해진 보트 위로 벌거벗은 인물이 서 있다. 사방이 침묵과 정지를 부탁받은 것처럼 보인다. 그림 속 인물은 무분별한 시선 따위에는 아랑곳하지 않고 컴컴한 밤도 두려워하지 않으며, 주위 풍경과 하나가 되어 있다.

흡사 유령처럼 보이는 이 인물은 모두 같은 색조의 수련이 여기저기 떠 있는 어두운 물속으로 금방이라도 뛰어들 듯하다. 어쩌면 뛰어들지 않고, 달빛에 자신의 몸을 맡긴 채 애무하도록 내버려둘 셈이었는지도 모르겠다. 인물이 남자인지 여자인지도 헷갈려 보면 볼수록 미궁으로 빠져들기만 한다. 야심한 시간에 굳이 호수에서 몸을 씻으려 하는 자는 누구인가?

우리는 또 그 앞에 펼쳐진 광막한 공간에서도 눈길을 멈추게 된다. 초록 색조를 띤 그 공간은 호수의 색조와 상응한다. 여기서 밤은 우리에게 두려움을 느끼게 하지 않는다. 오히려 충일充溢과 일체一體의 분위기를 전파한다. 그리고 우리는 이 평온한 순간을 온전히 누리고 있을 신비의 인물을 부러워한다.

"노인은 바다를 한차례 둘러보았다.
자신이 지금 얼마나 외롭게 혼자 있는지 새삼스럽게 깨달았다."

어니스트 헤밍웨이, 『노인과 바다 *The Old Man and the Sea*』

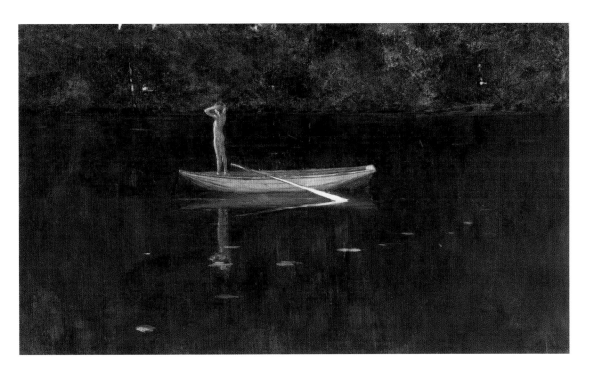

〈적막〉
토머스 알렉산더 해리슨, 1893, 캔버스에 유채,
105×171.2cm, 파리, 오르세 미술관

멕시코 가면

Mexican mask, 20세기

나는 타자他者다

스페인이 아메리카 대륙을 정복하기 이전, 원주민들에게 가면은 의례와 제식에서 중요한 도구였다. 장례 의식 이외에도 개별 문명의 역사에서 중요 행사, 공연, 춤 등에서 흔히 사용되었다.

가면은 멕시코 문화의 주요한 구성 요소다. 스페인 군대가 아즈텍 왕국을 정복한 후에도, 원주민들이 치르는 제식은 식민자들이 덧붙인 새로운 모티프를 받아들이면서 그 명맥을 유지했다. 오른쪽에 실린 멕시코 가면은 두 문화가 대화를 나눈 흔적이라고 할 수 있다.

스페인 정복자들은 원주민의 의례를 금지하면서도 다른 한편으로 가톨릭 신앙을 전파하기 위해 지역의 전통을 이용했다. 당시 큰 성공을 거두었던 공연 중에는 기독교인과 무어인의 전투를 재현한 것이 있다. 오른쪽에 실린 가면은 20세기 초까지 계속 이어진 그 공연에서 사용된 것이 아닐까? 가면에 칠한 검정으로 이렇게 추론해 볼 수 있다. 아니면 스페인 사람들이 17세기에 끌고 왔던 아프리카 노예들을 묘사하기 위해 검정을 사용했을 수도 있다. 새롭게 접한 노예의 얼굴들을 상징하는 '니그리토Negrito'*라는 이름의 가면이 이 시기에 등장했기 때문이다. 공연에서 춤을 출 때 사용된 이 가면은 얼굴이 검은색으로 칠해져 있고 눈과 입은 짙은 빨간색으로 강조되었는데, 주로 백인 출연자가 착용했다.

공연에 사용된 멕시코 가면들 가운데 몇몇은 오른쪽 가면처럼 이마를 흰색으로 칠했다. 가면을 쓴 출연자가 자신이 아닌 다른 사람인 것처럼 행동하기 위해서일까? 아니면 가면을 쓴 사람이 백인이라는 점을 알리기 위한 것일까? 비록 멕시코 원주민과 아프리카에서 온 노예들은 스페인으로부터 같은 지배를 받았지만, 종족 간의 차이는 여전히 남아 있다고 할 수 있다.

〈멕시코 가면〉
20세기, 나무에 채색, 15×12.6cm
마르세유, 아프리카 오세아니아 아메리카 인디언 미술관

* 주로 동남아시아에 거주하는 소수 민족으로 체격이 왜소하고 피부색이 어둡다.

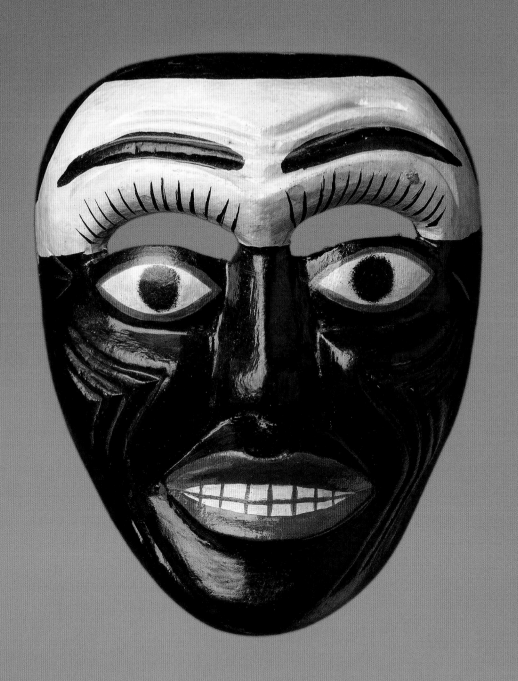

파란 눈의 여인

La Femme aux yeux bleus, 1918년

〈파란 눈의 여인〉
아메데오 모딜리아니, 1918,
캔버스에 유채, 81×54cm,
파리, 시립 현대 미술관

슬픔이 갉아먹은 목숨

20세기 초 파리에서는 모더니즘 경향의 미술이 활기를 띠었다. 그림을 그리는 새로운 방법이 곳곳에서 소개되고, 대상의 형태와 외관을 객관적으로 묘사하거나 재생하는 시도를 거부하는 추상미술의 움직임이 계속 이어졌다. 다양한 양식의 실험장이었던 파리에서 아메데오 모딜리아니는 고전주의 회화의 영향이 짙게 남아 있는 자신만의 초상화 스타일에 몰두했다.

모딜리아니는 독특한 초상화로 널리 알려져 있다. 아몬드 형태의 길게 늘어진 눈, 거의 보이지 않는 눈동자, 기다랗고 가는 목에 휘어진 코, 타원형의 얼굴과 단순하면서도 대담한 윤곽선을 특징으로 한다. 〈파란 눈의 여인〉에 등장하는 여인도 예외는 아니다.

이탈리아 북부의 리보르노에서 출생한 모딜리아니는 피렌체와 베네치아 등에서 미술사를 공부했다. 르네상스 미술에 심취했고 그림을 그리는 것보다 미술관을 돌아다니는 데 더 많은 시간을 보냈다. 그는 보티첼리의 〈비너스의 탄생〉에서 수줍어하는 몸짓을 이 그림에 가져왔다. 보티첼리의 비너스가 관능적인 가슴을 한 손으로 가리는 데 반해 모딜리아니의 신비로운 여인은 정숙한 자세로 추위라도 타는 듯 외투를 여미고 있다. 모딜리아니는 여인의 목을 기다랗게 그렸는데, 비정상적으로 보이는 이런 형태는 마니에리스모manierismo 미술 양식을 참조한 것이다. 또한 모딜리아니는 친구 콩스탕탱 브랑쿠시의 간단하고 절제된 조각 작품과 당시 유행하던 아프리카 가면에서 많은 영향을 받았다.

〈파란 눈의 여인〉에서 검정은 여인의 몸 전체를 포위하듯 감싸는 외투로 표현되어 있다. 그녀의 외투는 우아하지만 부정할 수 없는 슬픔이 가득 배어 있다. 엄숙하고 우수에 찬, 반투명에 가까운 파란 눈동자는 슬픔을 더욱 부각한다. 눈동자는 텅 비어 공허하다. 그녀가 걸치고 있는 외투가 만들어 낸 깊은 구렁, 검은색의 절망적인 구멍과도 같다.

사람들은 그림의 모델이 화가의 마지막 애인인 잔 에뷔테른인지, 그렇다면 그녀가 그림 속에서 상복을 입고 있는 건지 궁금해했다. 1920년 1월 24일, 모딜리아니는 심한 결핵성 뇌막염으로 파리의 자선 병원에서 생을 마감했다. 당시 화가의 둘째 아이를 임신 중이던 에뷔테른도 이튿날 창문에서 뛰어내려 스스로 목숨을 끊었다.

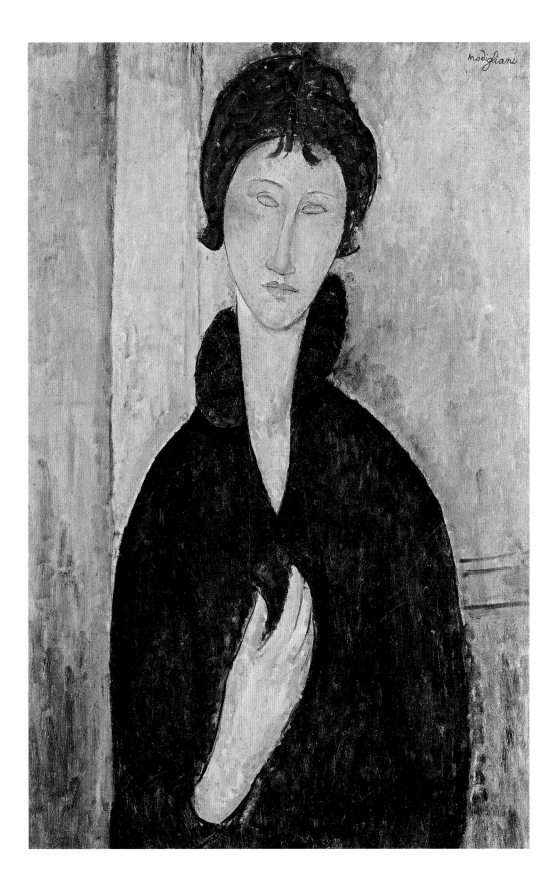

흑과 백

Black and White, 1926년

흑과 백의 대화

만 레이는 신화적 사진인 〈흑과 백〉을 1926년 5월 1일 『보그Vogue』지 프랑스 판에 처음 공개했다. 처음에는 패션 이미지 사진으로 소개되었으나 이후 사진 미학의 전형으로, 아울러 1920년대를 가장 잘 나타내는 본보기로 여겨졌다.

고급문화로

〈흑과 백〉의 원본 사진을 구입한 사람은 패션디자이너이자 예술품 수집가였던 자크 두세였다. 당시 그는 브랑쿠시의 〈잠이 든 뮤즈〉와 피카소의 〈아비뇽의 아가씨들〉을 소유하고 있었다. 만 레이의 〈흑과 백〉은 2017년 크리스티 경매장에서 2천6백만 유로(약 35억 2천만 원)에 팔렸으며, 그동안 프랑스에서 팔린 사진들 가운데 가장 고가로 기록되었다.

자유를 꿈꿨던 키키

열두 살 때 고향 부르고뉴를 떠나 파리로 올라온 알리스 프랭은 1917년부터 모델로 활동한다. 그녀는 생 수틴, 후지타 쓰구하루, 모딜리아니의 주요 모델이었다가 이후 파리 보헤미안 예술가들 사이에서 '몽파르나스의 키키'라는 이름의 뮤즈로 군림하게 된다. 1921년부터 만 레이의 연인으로 초현실주의자들에게 많은 영감을 주었으며 버라이어티 쇼를 진행하기도 했다. 자유분방하고 모던한 삶을 살았던 그녀는 파산 상태로 쓸쓸히 세상을 떠나고 말았다.

1920년대 서유럽의 모더니즘 화가들은 아프리카 예술에 열광했다. 앙드레 드랭은 관련 작품들을 수집하기 시작했고, 피카소와 브라크는 자신들의 입체주의 작품에 자양분으로 삼았다. 이런 흐름에서 빼놓을 수 없는 것 중 하나가 파리의 재즈 클럽 '르 발 네그르le Bal Nègre'다. 그곳에서 미국의 무용수이자 가수인 조세핀 베이커가 찰스턴 춤으로 파리 전체를 사로잡았다. 만 레이는 〈흑과 백〉을 통해 자신의 독특한 스타일을 명확히 드러내면서 이 시대의 문화적 취향을 압축해 보여 준다.

이 작품에서 만 레이는 자신의 뮤즈인 '몽파르나스의 키키'의 얼굴과 아프리카 코트디부아르 바울레 부족의 가면을 맞대어 놓음으로써 이미지의 대조성을 극대화한다. 테이블 위에 수평으로 기대어 눈을 감고 있는 '완벽한 타원형 얼굴'은 브랑쿠시의 〈잠이 든 뮤즈〉를 직접적으로 연상시킨다. 키키는 자신을 꼭 닮았지만 정반대되는 분위기의 검은색 가면을 왼손으로 잡고 있다. 둘은 얼굴 윤곽선이 조화롭고 우아하며 눈이 기다랗다는 점에서 서로 흡사해 쌍둥이 같은 느낌을 준다. 특히 이 작품에서 만 레이는 키키를 정적靜寂의 원형으로, 거의 조각품 같은 인물로 바꿔 놓았다.

만 레이가 참여한 예술 운동은 꿈과 무의식의 세계를 표현하고자 했던 초현실주의다. 〈흑과 백〉에서 잠이 든 모델은 우리가 가늠할 수 있는 꿈속으로 빠져든 것일까? 현실을 상징하는 것은 가면일까, 아니면 키키일까?

만 레이는 이 작품을 통해 유럽과 아프리카 사이에서 대화를 시도한다. 아마도 그는 현대와 원시를 비교하고자 했던 것 같다. 그렇다면 둘 중 현대는 누구이고 원시는 누구인가?

"그녀는 빅토리아 여왕이 왕국을 지배한 것보다 더 훌륭하게 몽파르나스를 지배했다."

어니스트 헤밍웨이

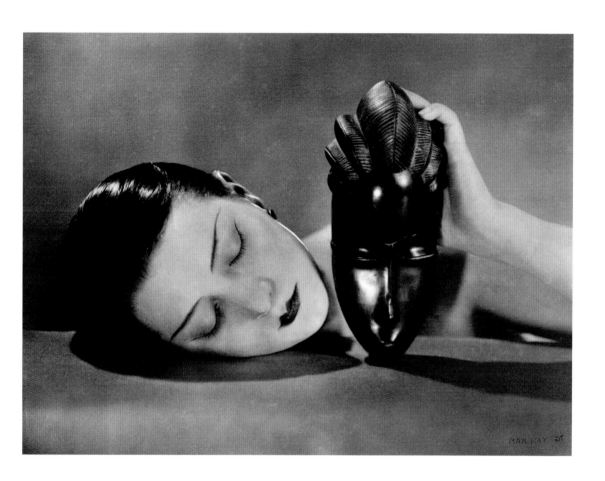

〈흑과 백〉
만 레이, 1926, 사진, 9×12cm, 개인 소장

리듬 속에

Rhythmisches, 1930년

최저 음에서 최고 음까지

1912년 파울 클레는 독일 표현주의 화가인 바실리 칸딘스키, 프란츠 마르크, 아우구스트 마케 등이 결성한 '청기사파Der Blaue Reiter'의 두 번째 전시회에 자신의 첫 작품들을 소개했다. 그해 파리에서 잠시 머무는 동안 로베르 들로네의 추상화에 큰 감명을 받았다. 그리고 1914년에는 튀니지를 여행하면서 색채에 매료되고, 이후 색에 관한 이론을 연구하기 시작했다.

제1차 세계대전 이후 클레의 명성은 더 높아졌고, 1920년에는 독일의 건축가인 발터 그로피우스가 설립한 바우하우스에서 회화 교수로 초청받아 교편을 잡았다. 그곳에서 그는 책 제본이나 유리 페인팅, 형태 이론을 가르쳤다. 클레는 다채로운 색채의 그림으로 유명했으나 검정과 하양을 바탕으로 한 기하학적 패턴에 대한 성찰도 게을리하지 않았다. 바우하우스에서 클레는 자신의 생각을 그림으로 정리했고 이를 매개로 학생들과 소통했다.

〈리듬 속에〉는 체스보드에서 모티프를 가져온 것이다. 검은색, 흰색, 회색이 칠해진 다양한 크기의 사각형이 황토색을 배경으로 그려져 있다. 세 가지 요소들은 단순하고 기하학적인 구조 속에 서로 포개져 있으며, 이런 구성은 마치 음악의 운율처럼 역동적이고 조화로운 리듬감을 그림에 부여한다.

클레의 아버지는 성악가 출신의 음악 교사였고 어머니 역시 음악 학교 출신이었으며, 클레 자신도 일찍부터 성악, 피아노, 바이올린을 공부했다. 이런 영향으로 그의 작품에는 음악적 요소가 짙게 깔려 있다. 오른쪽 그림에서도 음악을 선과 색으로 구현하려는 그의 스타일을 알아차릴 수 있다. 여기서 화가는 사각형의 형태에 변화를 주어 움직임과 울림을 만들어 내 일종의 멜로디를 자아낸다. 그는 오케스트라의 지휘자처럼 템포를 정하고, 악보를 그리는 작곡가처럼 새로운 선율을 창작한다.

아울러 〈리듬 속에〉는 보는 각도에 따라 변화하는 키네틱 아트Kinetic Art의 탄생에 새로운 동력이 되는데, 이는 후일 1960년대 미국에서 유행한 옵아트Op Art로 발전한다.

총체적 예술

바우하우스는 1919년 발터 그로피우스와 앙리 판 데 벨데를 중심으로 독일 바이마르에 설립된 국립 조형학교다. 예술 창작과 공학 기술의 통합을 시도한 교육으로 유명하다. 바우하우스 스타일은 국제주의 건축 운동과 간결하고 기능적이며 합리적인 현대 디자인의 발전에 많은 영향을 끼쳤다.

분석적 교육

클레는 형태를 주제로 강연했고 추상 미술을 이론화했으며, 색채와 형태의 상징을 논한 노트를 남겼다. 그의 바우하우스 강의 교안은 『조형 사고Das bildnerische Denken』라는 제목으로 사후 간행되었다.

〈리듬 속에〉
파울 클레, 1930,
황마 캔버스에 유채, 69.6×50.5cm,
파리, 퐁피두 현대 미술관

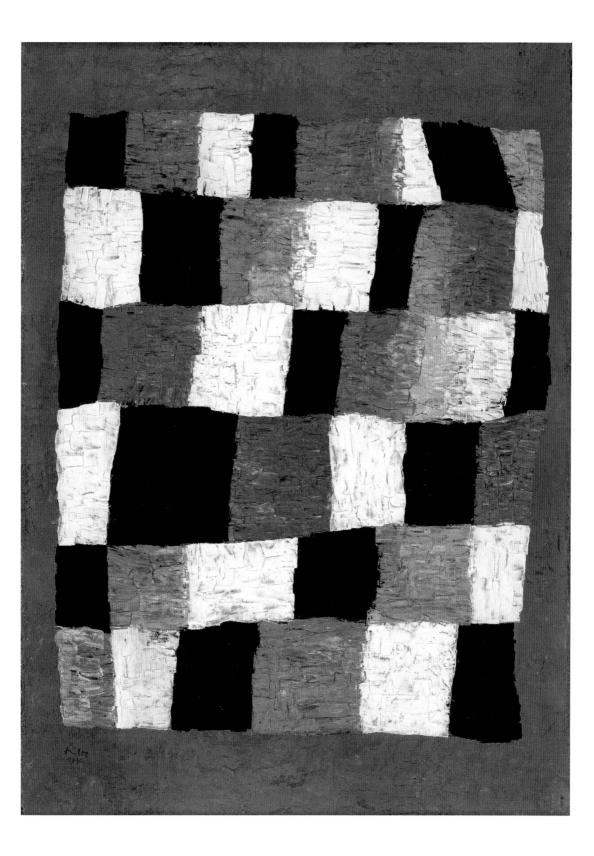

귀걸이

Les Boucliers, 1944년

콜더의 주요 모빌

1937	〈무제〉
〈거미〉	**1939**
1943	〈아침 별〉
〈붉고 둥근 꼬리〉	**1948**
1974	〈수평〉
〈네 개의 흰색〉	**1976**

공기처럼 자유로운

알렉산더 콜더는 1930년에 피에트 몬드리안의 작업실을 방문한 이후 추상미술 작업을 시작한다. 그는 원색으로 칠한 마분지가 벽에 압정으로 고정되어 있는 것을 보고 몬드리안에게 "이런 것들을 서로 다른 방향으로, 각도를 달리해서 흔들거리게 할 수 있다면 좋겠네요"라고 제안했다고 한다.

1930년대 초, 콜더는 자신의 생각을 실천에 옮겼다. 여러 가지 기하학적인 모양으로 이루어져 동력으로 움직이는 조각들을 만들기 시작한 것이다. 후일 마르셀 뒤샹이 '모빌mobile'이라고 이름 붙인 이 조각들은 전통적인 조각 작품과는 완전히 달랐다. 그가 사물의 움직임이나 메커니즘에 관심을 가진 것은 우연이 아니었다. 기계 공학을 전공했고 단기간이었지만 엔지니어로 일하기도 했다. 그는 예술 작품을 움직이게 하고, 그것에 고정되지 않은 차원을 부여하고 싶었다.

콜더는 자신이 배운 것을 엄격하게 적용하려고 했다. 그는 무엇보다 미학과 기술의 측면에서 형태의 조화로운 균형에 몰두했다. 작품은 규칙적으로 흔들려야 하지만, 그렇다고 무너져서는 안 된다는 것이 그의 생각이었다.

콜더는 〈귀걸이〉에 검은색 한 가지만을 사용했다. 여기서 검정 색조는 작품 전체를 채우고 있지만 무거운 느낌을 주지는 않는다. 오히려 가볍고 섬세하며 편안한 느낌을 준다. 그건 아마도 '귀걸이' 뒤에 있는 사람의 형상이 적절하게 균형을 맞춰 귀걸이를 흔드는 모습을 관람객들이 상상할 수 있기 때문이 아닐까.

조각 작품에 대한 화가의 생각이 바로 여기에 있다고 할 수 있다. 콜더가 문제 삼은 것은 '불균형'이다. 주요 구성 부분과 부속품, 전진과 후퇴, 대칭과 비대칭의 균형이 그 무엇보다 중요한 관심사였다. 동력이나 기류에 따라 움직이는 콜더의 추상 조각들은 우리가 땅에 발을 디딘 상태에서 공기의 흐름에 어떻게 정교하게 균형을 맞추어 움직여야 하는지를 알려 준다.

〈귀걸이〉
알렉산더 콜더, 1944,
철사로 된 스태빌-모빌, 219×292cm,
파리, 퐁피두 현대 미술관

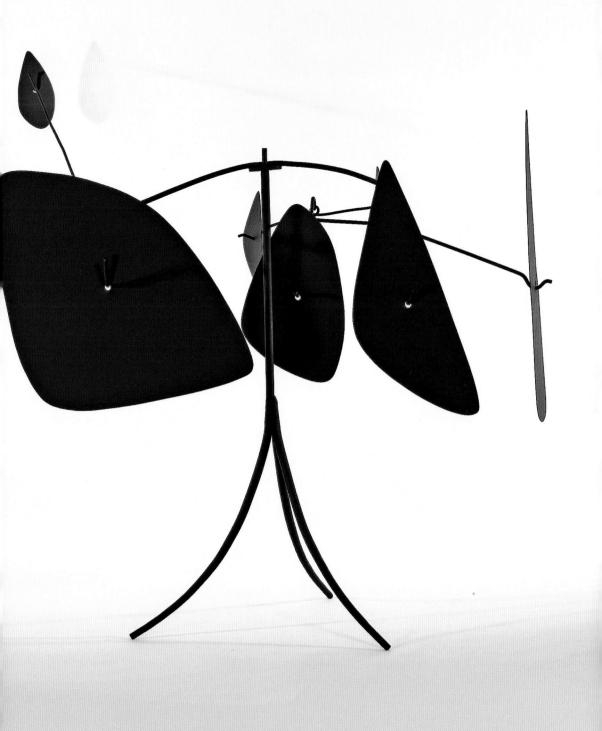

피에타

Pietà, 1946년

인류의 희생

제2차 세계대전이 끝난 직후, 파리 화단에서 한 젊은이가 주목을 받기 시작한다. 그는 전쟁의 참혹함과 실존의 부조리를 그림으로 표현한 베르나르 뷔페다. 이 재능 있는 화가는 예술적, 상업적으로 큰 성공을 거두고 『파리 마치*Paris Match*』지의 표지를 장식한다.

1946년, 뷔페는 〈피에타〉에서 예수의 '십자가형'을 자신이 살던 시대의 다소 범속한 환경을 배경으로 재해석했다. 이 작품에는 십자가에서 내려진 예수의 시신을 안고 슬퍼하는 어머니와 주변 인물들이 등장하는데 이들 모두가 현대적 복장을 하고 있다. 또한 사닥다리 발판, 목이 길고 손잡이가 달린 병, 병을 세워 운반하는 바구니 등 일상의 소박한 물건들도 그림 속에 배치했다.

뷔페는 전쟁의 참화를 직접 겪은 서민 동네를 그린다. 곳곳에서 대규모 학살이 자행되었지만 대다수는 무심했던 비정상의 시대에서, 사람들은 움직이지 않고 가만히 멈춰서 고통 앞에서 무기력하고 막막하다는 표정들이다. 뷔페는 이 비극적 동란에 자신의 개인사를 섞어 넣었다. 〈피에타〉에는 화가 자신의 고단한 삶이 그대로 드러난다. 1945년 전쟁이 끝나고 모두가 평화의 기쁨을 누릴 때, 뷔페의 어머니가 뇌종양으로 세상을 떠났다. 화가는 극도의 상실감 속에서 세상을 차갑고 날카롭게 직시하는 자신만의 화풍을 만들어 낸다.

〈피에타〉에 등장하는 인물들은 뼈와 가죽만 남은 듯 삐쩍 말랐고 각이 진 얼굴에 검은색 윤곽선이 두드러진다. 이런 구성은 터치가 간결하고 검정, 초록, 회색을 강조한다는 점에서 조각 예술을 떠올리게 한다. 특히 윤곽선에는 배경에 물감을 얇게 칠한 후 그 부분을 다시 긁어 작업을 했던 뷔페의 특성이 더욱 돋보인다.

뷔페의 〈피에타〉는 무신론을 표방했다고 한다. 이는 인생의 불행, 슬픔, 죽음 따위가 우리의 일상생활에서 벌어진다는 점을 강조하기 위함으로 보인다. 또한 인간이라는 존재는 삶 속에서 자신의 야만성 때문에 괴로워하는 말 없는 희생자라는 점도.

교황의 요청

1961년, 뷔페는 프랑스 남부의 예배당에 그리스도의 삶을 다룬 그림들을 그렸다. 그러나 몇 년 후 교황 바오로 6세 비서실의 요청으로 뷔페의 그림들은 로마 바티칸 박물관에 헌납되었다.

젊은 천재 5인

1958년 「뉴욕 타임스」는 '프랑스의 가장 뛰어난 젊은 재능 5인'이라는 제목으로 당시 프랑스 대중의 각별한 사랑을 받던 젊은이들을 소개한다. 뷔페는 브리지트 바르도, 프랑수아즈 사강, 로제 바딤, 이브 생 로랑과 함께 그 명단에 이름을 올린다. 한편 같은 해에 뷔페의 연인인 피에르 베르제가 새 연인 이브 생 로랑과의 창업을 위해 그를 떠난다.

"이것은 환희에 차서 그린 고통이다."

장 콕토

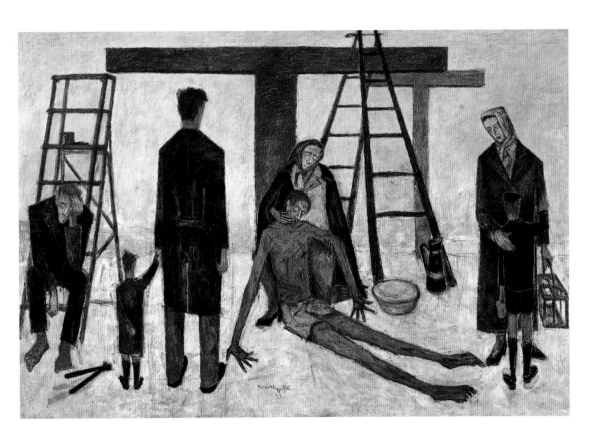

〈피에타〉
베르나르 뷔페, 1946, 캔버스에 유채,
172×255cm, 파리, 퐁피두 현대 미술관

회로

Circuit, 1972년

형편에 맞게

〈회로〉는 1972년 독일의 카셀 도큐멘타에 맞춰 제작한 것으로 10m가 넘는 벽으로 둘러싸인 네모난 전시실에 설치되었다. 세라는 이 작품을 1987년 뉴욕 현대 미술관MoMA에서 열린 자신의 회고전을 위해 다시 만들었는데, 전시실의 규모에 맞게 축소된 형태였다. 세 번째 버전은 1989년 독일 보훔 전시회를 위해 만든 것으로 이번에도 형편에 맞게 크기를 조정했다.

강철로 만든 컴컴한 숲

미국 미니멀리즘의 대표 조각가 리처드 세라는 1960년대부터 철이라는 재료가 인간이나 공간과 맺는 관계에 천착하면서 작품 활동을 해 왔다. 가장 유명한 것은 강철로 만든 조각으로, 육중한 스케일로 관람객들을 압도하여 위협감마저 준다.

1970년대부터 세라는 예술과 건축을 결합하기 위해 계속 노력했다. 관람객들은 설치된 작품 한가운데서 길을 잃거나 갈피를 잡지 못했다. 〈회로〉는 관람객들을 당혹스럽게 하는 그런 작품들 가운데 하나다.

세라는 〈회로〉를 만들기 위해 강철을 사용했다. 그는 강철의 잠재성, 무게, 압축률, 함유 성분, 부동성 등에 특히 주목했다. 우선 2.5m 정도의 강철판 네 개를 수직으로 세웠다. 각 판들은 전시실의 가장자리에서부터 안쪽으로 향하는 각도로 세워지며, 이 판들이 모인 중심에는 정방형의 텅 빈 새로운 공간이 만들어진다. 그렇게 해서 생긴 빈 공간은 작품에 새로운 의미를 부여한다.

관람객들은 세워진 각각의 판에 들어갈 뿐만 아니라 새롭게 형성된 작품 안으로도 들어가게 된다. 그들의 동작과 걸음에 따라 주변 공간과의 관계가 달라지고, 설치된 작품을 보는 관점도 달라진다. 작품에 대한 관람객의 인식도 계속 변화한다. 물체와 예술과의 대화의 장이 이렇게 마련되는 것이다.

작품 제목 '회로'는 우리를 혼란에 빠뜨린다. 본래 이 말은 '흐름'과 '순환'을 의미하고 경로를 한 바퀴 막힘없이 돌 수 있음을 암시하는데, 세라의 〈회로〉는 정반대이기 때문이다. 컴컴한 색조의 강철판 모서리들은 각진 모양새가 위협적이고 정신을 어지럽힌다. 작품을 따라 돌다 보면 방향 감각을 잃어 더듬대기 일쑤다.

이처럼 세라는 별것 아닌 것들로 우리의 가장 원초적인 공포를 깨운다.

〈회로〉
리처드 세라, 1972, 강철로 된 조각,
240×730cm, 뉴욕, 현대 미술관
→ 다음 페이지 〈회로〉 부분

디테일 드로잉

Detail Drawing, 1987년

팝아트 예술가

1970년대 말, 키스 해링은 어린이들에게 조형 예술을 가르치는 강사였다. 그는 아이들에게서 느꼈던 감정을 〈빛나는 아기〉라는 그림으로 표현했고, 이후 수많은 공공장소에 아이들이 등장하는 벽화를 그렸다. 극도로 단순한 이 캐릭터는 모든 사람이 즉각적으로 이해할 수 있었고, 이후 해링의 상징과 서명이 된다.

1980년대 미국 화단을 대표한 인물을 꼽으라면 해링을 들 수 있다. 그는 자신이 살던 시대, 특히 뉴욕의 사회, 정치, 문화적 문제를 주로 다루었다. 1979년 그가 뉴욕에 도착했을 때 '그라피티 아트'는 전성기를 누리고 있었다. 이 새로운 표현 매체는 그를 매료했고, 최대한 많은 사람들과 예술을 공유하고자 했던 그의 예술적 이상과 딱 맞아떨어졌다. 해링은 스스로 '거리의 예술가'라고 생각하지 않았다. 하지만 공공장소에서 자신의 표현 공간을 찾았다. 그는 지하철역의 비어 있는 검은색 광고판에 흰색 분필로 그림을 그리기 시작했다. 단순한 패턴이 일정한 방식으로 되풀이되는 그의 그림들은 '불법 낙서'로 찍혀 경찰의 제재를 받았으나 사람들에게는 특별한 즐거움을 선사했다. 해링의 예술은 사람들이 친숙하게 느끼는 일상생활과 밀착되어 있다. 그의 작업이 대중적인 인기를 얻은 이유도 바로 여기에 있을 것이다.

단일 색조를 다채롭게 그리고 거침없이 사용한 해링의 작품을 살펴보면 〈디테일 드로잉〉처럼 검정과 하양으로 구성된 그래픽 아트가 많다. 얼핏 보면 만화 같기도 하고 그라피티 같기도 하다. 그림책처럼 단순한 형상으로 이루어진 해링의 그림들은 금세 식별할 수 있다. 검정 윤곽선으로 강조한 수많은 실루엣이 모여 있는 모양은 마치 개인 신전panthéon 같다. 여기에 표현된 대중문화의 아이콘들은 어린이를 비롯한 모든 사람이 즉각 이해할 수 있는 것이다. 무엇보다 해링은 자신의 작품으로 마약과 에이즈에 대한 경각심을 일깨우고자 했다. 〈디테일 드로잉〉에 등장하는 인물들에게서 우리는 삶의 에너지, 유머와 기쁨을 느낄 수 있다. 해링은 이 작품을 발표하고 일 년 뒤인 1988년 에이즈 진단을 받게 된다. 어찌 보면 〈디테일 드로잉〉은 에이즈에 대항하는 화가의 부적이라고도 볼 수 있겠다.

탁월한 비즈니스맨

자신의 작품이 지닌 대중성을 정확히 인식하고 있었던 해링은 뉴욕 쇼핑의 메카인 소호와 일본 도쿄에 팝숍pop shop을 열고 자신의 작품들을 티셔츠, 장난감, 포스터 등으로 상품화하여 저렴한 가격으로 팔기 시작했다. 해링의 이런 시도는 당시 예술계의 풍토와 어울리지 않았지만, 상업적으로 엄청난 성공을 거두었다. '예술의 상품화'를 선언한 일대 사건이라 할 수 있다.

다양한 매체 활용

해링은 거리의 벽이나 지하철 플랫폼 따위에서 벗어나 다양한 방식으로 그림을 그렸다. 1984년에는 가수 그레이스 존스의 몸에 그라피티를 그려 앤디 워홀이 창간한 잡지 『인터뷰Interview』에 게재했고, 워홀과 로버트 메이플소프의 사진 작품이 함께 실렸다. 해링은 그레이스 존스와 여러 차례 협업했는데 〈나는 완벽하지 않아I'm not perfect〉 뮤직비디오에서 그녀의 치마에 그림을 그려 장식하기도 했다.

"지하철역의 비어 있는 검은색 광고판에 흰색 분필로 그림을 그리는 것,
 그것은 나에게 완전히 새로운 경험이었다."

 키스 해링

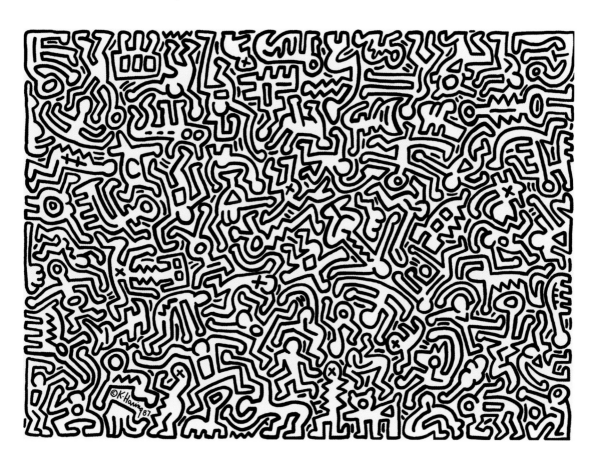

〈디테일 드로잉〉
키스 해링, 1987, 종이에 잉크와 펜,
79×109cm, 개인 소장

여인들의 꿈

Rêve des femmes, 1991년

**오스트레일리아 원주민의
상징들**

• 마주 앉은 두 사람

ㄷ ㅣ ㄱ

• 에뮤*의 흔적

↓ ↓

• 캥거루의 흔적

⇓ ⇓

• 야영지, 샘터 또는 불

◎

예술가들의 꿈

1600 — 조르주 드 라투르,
〈성 요셉의 꿈〉

프란시스코 고야,
〈이성이 잠들면 괴물
이 태어난다〉 ● **1797**

1910 — 앙리 루소,
〈꿈〉

르네 마그리트,
〈꿈의 열쇠〉 ● **1930**

1932 — 파블로 피카소,
〈꿈〉

꿈속에서처럼

1970년대 히피 문화의 영향으로 사람들은 더 개방적이고 영적인 세상을 갈망했다.
이러한 분위기에 힘입어 오스트레일리아 원주민Australian Aborigine 예술이 널리 알려지기
시작한다.

오스트레일리아 원주민 미술은 무엇보다 교리의 전수자, 전통의 수탁자, 지상과
천상의 매개자로 간주된 예술가들의 신비로운 증언이다.

기하학적인 선이 작품의 특징이다. 그림 속 선들은 하나의 구조를 이루는
듯한데, 얼핏 즉흥적으로 그린 것처럼 보여도 하나로 이어지는 정신과 육체를
상징한다고 할 수 있다. 실제로 화가들이 그림을 그릴 때 사물의 테두리를 잇는
선을 처리하는 과정을 연상시키기 때문이다. 여기에는 조상의 영혼뿐만 아니라
원주민들이 살고 있는 영토와 사막 같은 척박한 땅의 색깔도 표현되어 있다.
인간과 하늘, 세상이 하나로 상통하고 있음을 보여 준다.

로니 참피친파는 오스트레일리아 원주민 사회의 의례와 제식을 잘 표현한
화가 가운데 한 사람이다. 그는 우리에게 성스러운 '다른 땅'에 몸을 맡겨 보라고
채근한다. 그곳은 노래와 북소리를 타고 모습을 드러낸다. 노래와 북소리의
리듬은 그림 속 윤곽선의 움직임을 따라 읽을 수 있다.

〈여인들의 꿈〉은 가장 내밀한 꿈의 세계로 우리를 초대한다. 서양 사회에서
꿈은 부드러운 무감각 상태를 일컫는 말이거나 심리적 성찰이 머무는 곳에
불과하다. 그러나 오스트레일리아 원주민 사회에서는 꿈이 우리가 살아가는 데
꼭 필요한 '다른 땅'이라고 생각한다. 그곳에서는 우리의 영혼과 조상들이 서로의
귀에 익은 노래를 함께 흥얼거린다. 꿈에는 국경이 없고 시공간의 제약도 없다.
꿈은 우리가 알고 있는 차원을 넘어선다. 마치 〈여인들의 꿈〉에서 그림의 틀을
벗어나 바깥쪽으로 나아가려는 선들과 같다. 꿈은 그 속에 틀어박혀 있지 않고,
자유롭다.

〈여인들의 꿈〉
로니 참피친파, 1991, 캔버스에 아크릴,
90×60.5cm, 파리, 케 브랑리 박물관

* 오스트레일리아의 타조 비슷한 새

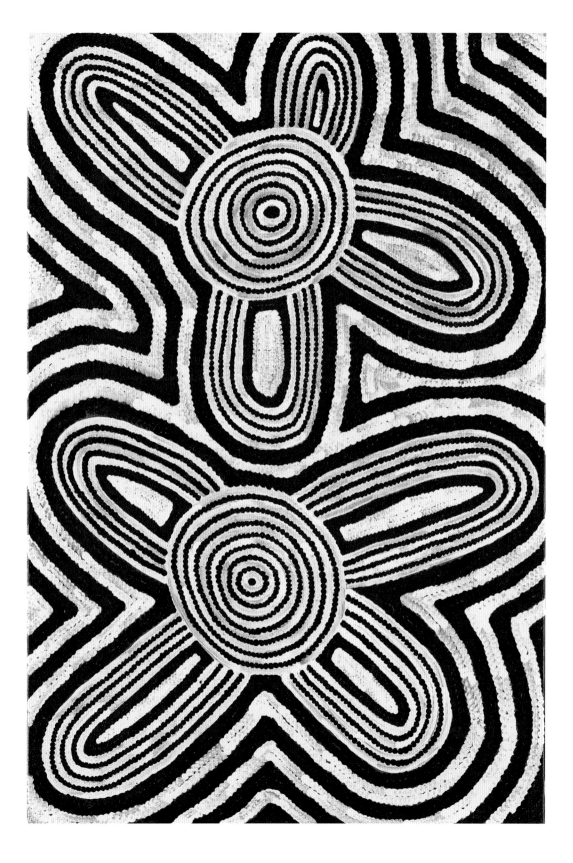

색인

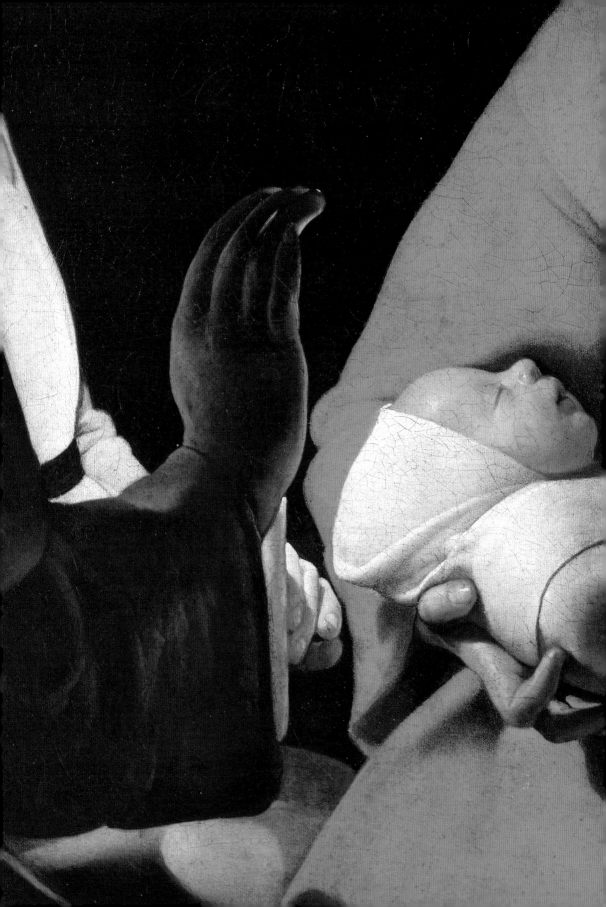

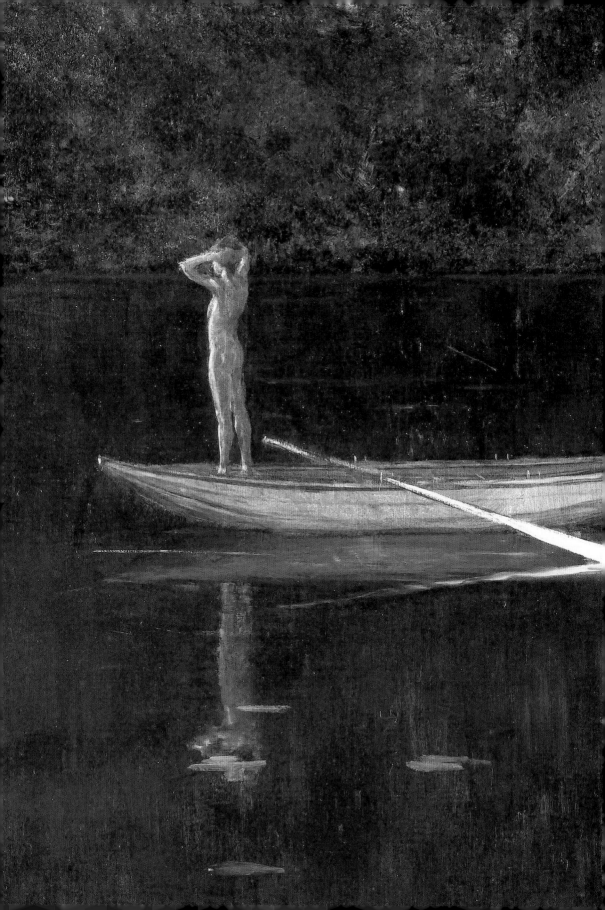

도판 크레딧

검정
금욕과 관능의 미술사

초판 인쇄 2021. 5. 20
초판 발행 2021. 5. 27

지은이 헤일리 에드워즈 뒤자르댕
옮긴이 고봉만
펴낸이 지미정
편집 문혜영, 강지수 | **마케팅** 권순민, 박장희
디자인 한윤아, 박정실

펴낸곳 미술문화 | **주소** 경기도 고양시 일산동구 고양대로1021번길 33 스타타워 3차 402호
전화 02) 335-2964 | **팩스** 031) 901-2965 | **홈페이지** www.misulmun.co.kr
등록번호 제 2014-00189호 | **등록일** 1994. 3. 30
인쇄 동화인쇄

ISBN 979-11-85954-72-1(03600)
값 18,000원

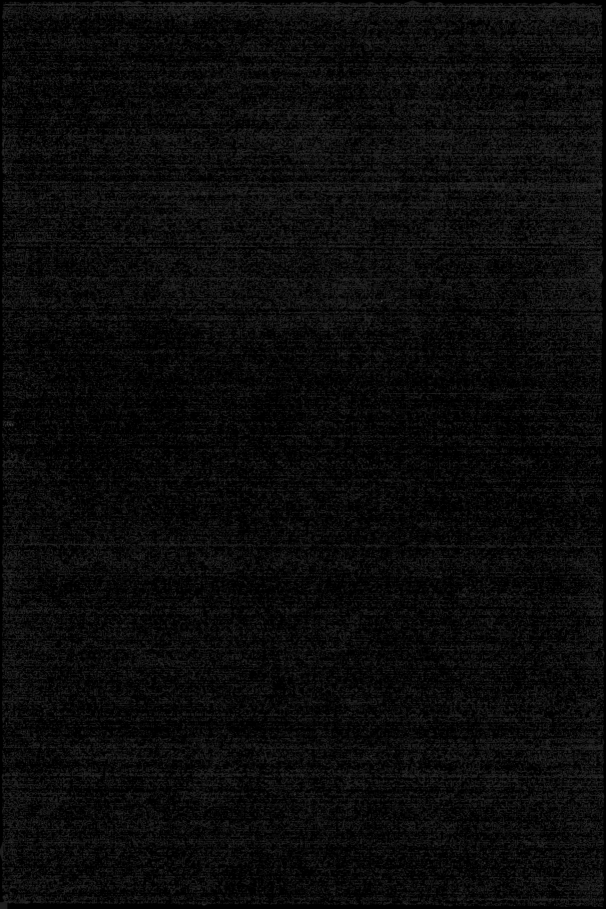